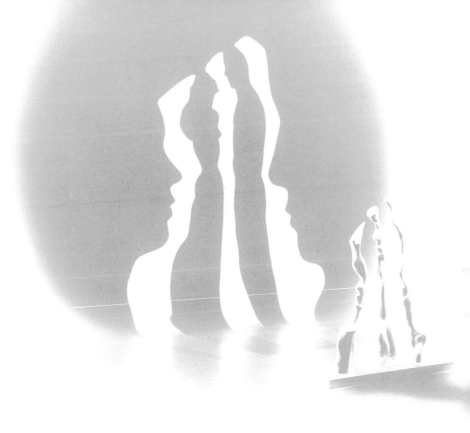

빛과 어둠,
존재와 비존재 사이에서

여백의
무게

æ
에테르

조각가 안경진

차례

2장 나를 둘러싼 세계와 함께 움직인다

들어가며

전시를 열 때마다 평론가나 주변 작가, 미술을 공부하신 분들께
전시 소개 글을 부탁드렸다. 의도를 꿰뚫는 통찰로 작품을 한층
나아 보이게 해 주는 글도 있었고, 따뜻한 시선으로 힘을 실어주는
이야기도 있었지만, 어렵고 낯선 단어들을 나열하여 몇 번을 읽어도
이해할 수 없는 글도 있었다. 작업과 글이 하나로 연결되는 건
참으로 어려운 일이다.

영감이 가득한 작가로 살고 싶었다. 그러다 『아티스트
웨이』라는 책을 읽고서 매일 아침 깨자마자 글을 써 보는 건 어떨까
생각했다. 일찍 깨어난 첫 느낌, 지금의 생각과 경험을 정리한다면
내가 허투루 살고 있지 않다는 확신을 얻을 수 있지 않을까 싶었다.

몇 년간 이른 새벽에 일어나려고 애썼고, 눈 뜨면 작업실로
내려와 A4 한 장 분량의 글을 썼다. 지면이 부족한 날도 있었지만,
대부분은 사고의 빈곤을 뼈저리게 느끼는 날들이었다.

아침 글쓰기가 삶에 활력과 의미를 더해 주는 것은 확실했고,
때로는 내면이 충만해지기도 했다. A4 한 장이 이렇게 깊고 광활한
공간이구나, 이 작은 종이 한 면을 채우는 데도 꽤나 긴 시간이

걸렸다. 글감이 떠오르지 않아 생각이 백지의 여백을 떠도는 날이 더 많았다. 어떤 이야기를 지어내려고 쓰는 게 아니었기에 진심이 아닌 글은 쓰지 않았다. 의미 있는 일이 아니면 하지 않으려 하고, 부득이 의미 없는 일을 하더라도 내가 하는 행동에서 의미를 찾으려 애썼다. 써 놓은 글이 늘어날수록 의미라는 건 그것을 추구하며 살아갈 때 생겨나는 것임을 체험했다.

좋은 글을 쓰기보다 내 작품을 직접 이야기해 보고 싶었기에 떠오르는 생각을 거르지 않고 그대로 옮겨 놓았다. 작업에 대한 생각이나 앞으로 추구하는 일보다 너저분하게 발에 채이는 현실적인 이야기가 주를 이루었다. 널브러진 생각의 파편들이 과연 다른 분들이 써 주신 글보다 나의 작품을 더 잘 대변할 수 있을까?

다짐과 후회로 점철된 이야기 중에서 가끔은 마음에 새겨질 단어가 있었고, 문장이 있었다. 여러 차례 반복된 낱말과 문장이 태도가 되어 작업으로 이어지지 않았나 싶기도 하다. 빈곤한 사고가 너무 적나라하게 드러난 것 같아 부끄럽고 염려되지만, 나는 글보다 작품으로 이야기하는 사람이기에 변명 같은 용기를 내 본다.

경기도 광주 산골 마을 작업장에서

1장

정해지지 않은
가능성들이
나를 설레게
한다

새벽
작업장

정해지지 않은 가능성들이 나를 설레게 한다.

경기도 광주 외딴 산중 마을은 생활하는 데 물리적인 어려움이 많다. 우리가 가진 돈으로 작업실과 집을 함께 구하자니 도심에서 멀리 벗어난 공간일 수밖에 없었다. 오래된 집을 구하고 남은 돈을 모두 쏟아 부어 수리하고 단장한 다음 아내와 아기를 맞아들였다. 시골살이 모든 것이 낯설었지만, 새로운 경험이라는 사실만으로 만족스러웠다. 내 몸의 일부인 양 오래 들러붙어 살던 피부병과 호흡기 질환도 서서히 나아지는 것 같았다. 대신 오래된 집을 고치며 사는 일이 만만치 않았다. 창고를 짓고, 마당을 새로 깔고, 차단기를 교체하고, 베란다로 새는 물을 잡기 위해 지붕을 오르내리고, 방에 결로가 생기지 않도록 방한 공사를 하고. 오래된 크고 무거운 집을 이고 사는 것 같았다.

　이주하고 얼마 되지 않아 생활고가 닥쳤다. 서울에 작업실이 있을 때는 여러 예술가와 교류했기에 작업 활동 영역을 넓히며 어느 정도 수입을 보장할 수 있었다. 물론 그 때문에 잡다한 일과 관계에 엮여 작업에 집중하기 힘들기도 했다. 더 이상 쓸데없는 일에 시간을 쓰지 않아도 되니 작업에 집중할 수 있을 것 같았다. 숲속 자연에서 아이가 커 나가는 모습을 볼 수 있다니 얼마나 뿌듯한가. 낡고 닳은 육신을 질질 끌고 시골로 이주하자마자 마주한 건 자연스런 삶과 작품이 아니라 바닥을 찍은 통장 잔고였다. 생활고에 대비해 어떻게 생활해야 할지 아내와 숙고하고 의논하기도 했지만 막상 생활고가 닥치자 의논이고 대비고 큰일 작은 일을 가리지 않고 수시로 부부 싸움이 터져 나왔다.

　아내가 육아휴직을 했던 터라 안정적인 월급이 끊어졌고, 원래 불안정했던 나의 수입은 시골 이사와 더불어 기약할 수 없게 되었다. 작가로서는 매우 만족스러운 생활이었지만, 가장으로서는

정말 아무런 대책이 서질 않았다.

아침에 각자의 일터로 갔다가 저녁에 돌아와 서로 일과를
나누던 평화로운 일상에서 종일 집에서 아기를 돌보는 아내와
새벽부터 저녁까지 작업실에 틀어박혀 진흙만 만지는 남편이
마당을 사이에 두고 팽팽하게 대치하는 날들로 변해 버렸다.
감정싸움이 치열해지며 아내는 나를 탓하고 상처 주기 위한 무기를
일취월장 발전시켰고, 나는 작업장으로 도피해 아내의 공격을
방어하기 위한 진흙 성을 견고하게 쌓아올렸다. 그때 만든 작품이
〈부부〉이다.

벌거벗은 몸으로 꼭 끌어안고 외줄에 동동 매달려 있지만,
서로의 어깨를 꽉 물고 있는 작품이다. 외따로이 떨어져 가족
말고는 누구와도 소통하지 않았고, 갓 태어난 아기를 돌보며
마음의 여유마저 메말랐다. 고립된 섬에서 각자의 치부를 드러내는
나날의 연속이었다. 우리는 정말 벌거벗은 몸으로 서로의 어깨를 꽉
깨물며 외줄에 매달려 있는 듯했다. 2017년 개인전에 작품 〈부부〉를
매달아 놓았다. 아내는 전시 전에 부려 놓은 작품들을 보며
"사랑스럽지만 때리고 싶고, 귀여운데 지긋지긋하고, 존경스럽지만
짜증난다"고 말했다.

10년쯤 전에는 안정적으로 작업할 수 있는 작업실을 마련하는
게 목표였다. 산속 마을로 들어오며 그 목표는 이루게 되었으니
이제 좋은 작품을 만들어 제대로 보여주는 일만 남았는데 왜
나는 여전히 주춤대며 마음을 함부로 굴리고 있는 것일까.
작품만 생각하자고 마음을 다스리고 또 다독인다. 그러다 보면
더 나중에는 작품을 전시하기 위한 최적의 공간을 갖게 될지도
모른다. 비록 아득한 바람이나, 내 삶이 어떻게 흘러갈지 한 순간도
예상하지 못하고 살아왔다. 걱정하고 두려워한 만큼 나쁘게

흘러오지도 않았다.

자연 속에 자리잡은 이후 두통이나 불안감은 거의 느끼지
않았다. 이른 새벽 문밖을 나서면 캄캄한 터널 같은 공간을 지나
쏟아질 듯한 별을 마주한다. 이렇게 별을 바라보며 시작하는
하루라니, 얼마나 소중한가! 나의 영혼은 영원하고, 삶은 계속해서
순환한다는 이야기도 쏟아지는 별빛 아래에선 망설임 없이
쏟아내고 만다.

그러다 컴퓨터를 켜고 커피를 한 잔 마시며 자판에 손을
올리면 우주적 인식과 낭만적 구상은 순식간에 현실에 묻혀 사라져
버린다. 나는 살아 움직이는 이 순간 자체가 기적임을 여전히 믿지
못하고 있다.

우주는 무엇인가?
나는 어떻게 존재하는가?
이 세상은 어디서 왔는가?

질문이 근본으로 파고 들어갈수록 모든 삶 자체가 기적처럼
느껴지지만, 시대의 가치판단과 당장의 고지서들 앞에 숭고한
질문들은 창틈으로 스르륵 빠져 나가 대기 속에 사라진다. 겨우
이런 내가 겪고, 고민하며 표현하는 작품들이 나의 시대를 초월할 수
있을까? 생활을 초월할 수 있을까? 이 무슨 기적인지 모르겠으나,
스스로 그게 가능하다고 믿음을 강요하고, 또 그렇게 믿는다.

별이 가득한 새벽, 작업 채비를 한다.
내 작품에 한해서 나는 신이어야 한다.

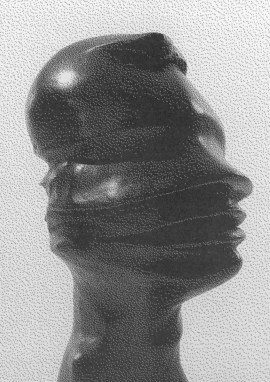

맑은 눈으로
먼 곳을
바라보길

어제의 마지막 기록이 "나는 신이어야 한다"였다.

이 무슨 자신감이었나? 오늘 아침은 일단 허리가 끊어질 듯 아프다. 작업을 그리 치열하게 한 것도 아니고 아이가 지쳐 쓰러질 만큼 열정적으로 함께 논 것도 아닌데, 자고 일어나니 허리 통증이 심각하다. 너저분하게 깔린 일들도 산적해 있다. 이제 날씨도 쌀쌀해져 해가 지면 보일러를 돌려야 하는데, 겨우 그걸로 마음이 작아진다. 드넓은 가을 들판 귀뚜라미 한 마리 크기나 될까 싶은 보일러 문제만으로 인생이 이렇게 쪼그라든다. 마음의 부침도 한두 번이지 이리 심하게 요동칠 바에 차라리 자아도취에 빠진 인간으로 사는 게 낫지 않을까?

　현실이 유리창을 덕지덕지 틀어막아도 맑은 눈으로 먼 곳을 내다보며 살고 싶다. 치우치지 않게 생각하고 지금 상태를 충실히 느끼고 싶다. 생각이 아닌 느낌에 열려 있고, 그 느낌을 올바로 이해하며 표현하고 싶다.

　아이가 노는 모습을 보다 보면 나보다 더 잘 느끼고 더 구체적으로 생동감 있게 표현하는 바람에 깜짝깜짝 놀라고는 한다. 아이는 에너지를 느끼고 즉각적으로 반응하며 거리낌없이 표현한다. 아이의 기질상 편안한 사람 곁에서만 그렇게 행동하지만, 가만히 보고 있으면 아이에게 배우는 게 많다. 나는 사랑을 표현하는 것도 서툴고 몸을 부대끼는 것도 거칠다. 안아주는 게 아니라 움켜쥐는 것 같다. 몸에 너무 힘을 주고 살아서 그런가, 기지개를 켜면 온몸에서 뚜두둑 소리가 나며 뼈 구조가 다시 맞춰지는 것 같다. 몸이 잔뜩 경직되어 있다.

대학원에 다닐 무렵의 일이다. 여느 때와 다름없이 부지런히 손을 움직여 한 인물을 만들었는데 이걸 왜 만들었는지 적당히 갖다

붙일 주제가 도무지 떠오르지 않았다. 아무 생각 없이 손이 가는
대로 습관처럼 만들었으니 작품에 주세가 있을 리 없었고, 기법두
어상반해서 이야기하고 싶은 바를 전혀 느낄 수가 없었다. 내
손이 머리보다 빨랐던 것이다. 그래서 인물의 머리를 뚫어 버렸다.
주제와 메시지를 충분히 생각하기 전에는 작품을 만들지 말자
다짐했다. 더 이상 아무 생각 없이 손이 가는 대로 내버려 두지
않으려 애썼다.

　　　그런데 코로나를 겪으며 이성에 기댄 작업 방식을 고수해서는
안 될 것 같다는 생각이 자꾸 들었다. 아무리 고민하고 예상해
보려 애써도 삶은 내 손아귀에 잡혀 주질 않았다. 내 생각에는
한계가 명확했고 고민이란 하나같이 무의미했다. 역병을 지나며
삶의 모습이 바뀌듯, 새로운 방식과 주제의 작품을 만들어야 할 것
같았다. 하지만 방법도 주제도 떠오르지 않았다. 머리보다 손 먼저
움직이는 방식으로 회귀해 보는 건 어떨까 싶은 생각이 들었다.

　　　손부터 가던 2~30대라고 아무 생각이 없었던 건 아니었을
것이다. 끊임없이 손을 움직이며 쉴 새 없이 작품을 만들다 보면
쌓여 가는 작품 중에서 괜찮은 작품들이 나올지도 모르고,
그중에서 좋은 것을 골라 더 깊이 파고 들면 전시할 만한 작품이
만들어지지 않겠는가, 내 나름의 전략이었다. 만들면서 생각하고
완성한 뒤에 주제를 끼워 맞추는 방식이었다. 하지만 마음 깊숙한
곳에서 자꾸 허전함이 콕, 콕 허파와 심장을 찌르는 것 같았다.

작업 성과가 별로 없으니 허탈함, 허무함 같은 것이 계속해서
밀려온다. 작업에 대한 새로운 아이디어가 떠오르지 않을 때마다
이 두 방식 사이를 오락가락한다. 그러면 여지없이 내가 또다시
습관과 타성에 젖어 생활하고 있구나 싶어진다. 이런 생각들을
오가는 자체가 사실 오랜전부터 이어져 오던 습관이다.

습관이 나를 가둔다.
습관처럼, 습관대로 살지 않겠다는
다짐을 해본다.

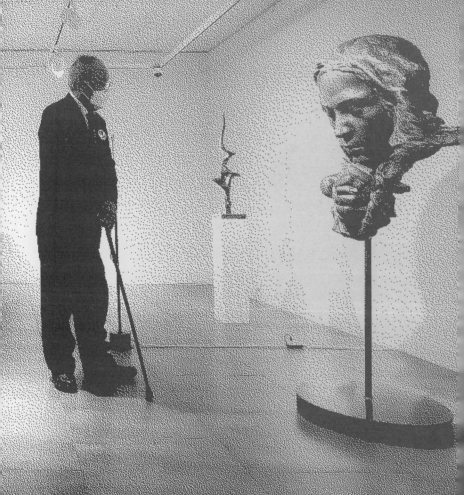

개방된
전시 공간

새벽에 일어나 어둠 가운데 흙 작업을 시작한다. 요 며칠 갑자기 추워지며 시린 날씨에 손이 얼 것 같았다. 해가 떠오르면 비닐로 흙을 싸고, 어두워지면 다시 작업을 시작한다. 해 뜨면 부려야 하는 작업, 짙어지는 절망 가운데 희망을 담아야 하는 작업. 날이 밝으면 어지러운 세상이 펼쳐지고, 그 속에 나의 절망이 있다. 그래서 나는 이른 새벽 어둠 속에서만 희망을 만지작거리나 보다. 어둠, 적막, 그 가운데 서서 흙을 치대면 비로소 한 가닥 희망이 비치는 듯도 하다.

코로나가 한창이던 2020년 가을, 예술의 전당 앞 작은 갤러리에서 개인전을 치렀다. 예술의 전당마저도 한산하던 시절, 아무도 찾지 않는 작고 어두운 공간에 혼자 멍하니 앉아 있었다. 구상하고 만들면서 줄곧 봐 왔던 작품을 하루 종일 나 혼자 바라보는 서글프고 처량한 시간이었다. 코로나가 아니었다면 좀 나았을까? 전시회를 연다고 누군가에게 연락을 하는 것도 이제 미안할 지경이다. 갤러리 같이 닫힌 공간에 작품을 가두어 놓는 것이 앞으로 무슨 의미가 있을까? 전시장에 부려 놓기보다 야외 공공장소에 설치하여 더 많은 사람들과 만나게 해야 하지 않을까? 많은 사람이 오가는 공간에 크고 단단한 작품을 설치해 야간에도 사람들이 둘러앉아 이야기를 나눌 수 있으면 좋을 텐데. 지금도 나보다 큰 작품을 만들라 치면 힘에 부쳐 겁부터 나는데, 더 늦어지면 정말 버거워질 것 같다.

낮과 밤에 전혀 다른 모습으로 드러나는, 낮에는 조각을 보고 밤에는 가로등 불에 비친 그림자를 볼 수 있는 작품. 견고한 대형 작품 아래로 사람들이 오가고 곁에 앉아 차를 마시며 이야기할 수 있으려면 작품 자체보다 오히려 전체적인 그림이 중요하다. 작품을 크게 만들어야 안정감을 줄 수 있으나 크다고 능사는 아니다. 자칫 그림자가 너무 길게 늘어져 한눈에 들어오지 않으면

형태마저도 무의미해지고, 무엇을 이야기하는지 알 수 없게 된다. 작품 간에 빛 간섭과 충돌이 없으려면 충분히 넓고, 밤에는 충분히 어두운 장소여야 한다.

생각은 꼬리에 꼬리를 문다. 공공장소로는 어디가 좋을까? 내가 밤새 지켜보지 않더라도 누군가 작품을 보호해 줄 수 있는 장소, 개방적이지만 함부로 행동할 수 없는 공간. 몇몇 공간이 떠올랐다. 일단 큰 작품 몇 개를 어느 정도 완성한 후에 작품 사진을 들고 후보지로 생각한 공간으로 직접 찾아가 보자 마음먹었다.

작업을 하다 보면 혼자 있어도 즐겁고, 내가 충만한 삶을 살고 있다 느끼기도 한다. 지나치게 많은 정보에 머리가 복잡해질 때면 침묵과 고요뿐인 작업장에 들어앉아 흙을 주무르며 보다 크고 깊이 있는 세상과 접속한다. 이런저런 뉴스와 소식에 예전 같으면 화가 나고 불안하고 마음이 무거워졌을 텐데, 이제는 그렇지도 않다. 윤석열 같은 인간이 대통령 되는 모습을 보며 국가라든가 공동체에 기대하는 바도 없어졌다. 기후위기, 환경오염 같은 전 세계가 함께 움직여야 하는 문제에도 이들 집단은 이기의 극단만 달리고 있다. 인권, 인명 사고가 끊이지 않지만, 뉴스를 단속하고 압박하며 자리 유지에만 총력을 기울인다. 당분간은 각자도생의 세상이 지속될 것 같다. 미국, 중국, 일본, 러시아, 우리를 둘러싼 주요 국가의 수장들 전부 인류 생존을 위협하는 일로 권력과 돈을 탐할 뿐이다. 이런 인간들에게 민주적인 한 표를 선사하는 저속한 안목들이 세상의 과반수니 앞이 보이지 않는다. 지속 가능한 가치를 추구하는 것은 당분간 어려울 것 같다.

사람으로 산다는 것은 고독한 끝맺음을 향해 달려가는 게 아닐까 싶다. 내가 더 이상 작업을 하지 못할 만큼 나이가 들었을 때 나는 무엇을 그리워하고 무엇을 후회하며, 자랑스럽게 여길 것은

무엇이 남았을까?

　　　이제껏 살아온 날들이 그리 짧지는 않았지만, 한순간 꿈같기도 하다. 꿈같은 현실이 맥락 없이 이어지며 삶은 계속 흘러간다. 내가 만든 수많은 작품 중에서 몇 개는 의미 있는 작품이 될 수도 있겠고, 대부분은 버려질 것이다. 다 부질없는 일이다. 그래도 아침마다 손과 몸을 녹이고서 다시 흙을 만진다. 어쩌면 그것 말고 내게 남은 '오늘'들을 만족스럽게 보낼 다른 수단은 없을 거라는 무거운 예감에 짓눌린다.

익숙한 대로
살지 않겠다는
부질없는
마음

식물이 소리를 지른다는 글을 읽었다. 수분이 부족해 말라가거나 생명에 위협을 받을 때, 인간은 들을 수 없지만 몇몇 동물들은 들을 수 있는 영역의 소리를 지른다는 것이다. 고속촬영으로 식물의 모습을 찍은 영상을 보면 동물이나 인간과 다를 바가 없다. 그저 다른 시간을 두고 천천히 움직이는 것일 뿐이다.

1980년대 후반, 우리나라에도 처음 환경운동 단체가 생겨나며 환경 문제에 대한 고민이 시작되었지만, 환경 파괴 사업, 정책이 개개인의 고민과 노력을 무참하게 묵살해 왔다. 코로나로 인류 존폐의 위기를 체감하며 이제야 개인적인 인식에 국가적인 노력까지 확장되나 싶었다. 그러나 결국 택배, 음식 배달이 늘어나며 포장재, 포장 용기, 일회용품 사용이 기하급수적으로 늘었고, 불필요한 규제는 사라져야 한다는 정경유착의 능글맞은 속임수가 공해 산업의 고삐를 풀어주었다.

나 또한 생활과 작업 태도에 이렇다 할 변화가 없다. 시골에 자리를 잡은 이후 자연의 변화를 몸으로 확실히 느끼며 산다. 집이 산 중턱에 있는 터라 한여름에는 시원해서 좋다는 말을 입에 달고 살지만, 겨울에는 도시보다 10도씩 떨어지는 모진 추위를 모시며 살았다. 그러나 최근 2~3년 동안은 여름이 견디기 어려울 만큼 뜨거웠다. 그래도 우리 집은 시원하다는 말을 마지막으로 한 게 언제였더라? 반면 겨울은 매서움이 많이 누그러져 이제는 견딜 만하다 못해 가끔은 따뜻하다는 생각마저 든다.

몇 해 전에는 40일 넘게 비가 내렸다. 동남아에서나 겪을 법한 우기와 스콜이 일상이었다. 갑자기 따뜻해진 겨울에 양봉하는 이웃집 꿀벌들이 겨울잠에서 일찍 깨어났다가 동사했다는 말을 들었고, 이상 기온 탓인지 계절마다 꽃피는 순서가 뒤죽박죽되어 버렸다. 이제 아이에게 이 꽃은 5월에 피는 거야, 하고 말해 주는 건

어렵게 되었다. 비 온다, 눈 온다 하면 되던 깃을 이제 수시로 폭우,
폭염, 폭설이란 단어를 걱정스레 입에 올려야 한다. 내가 할 일이
더 많아졌다. 비 온다고 우산 챙겨 나가는 게 다가 아니라, 침수에
대비해야 하며, 눈이 온다 하면 눈사람이 아니라 폭설에 작업실
천장이 내려앉지 않게 대비해야 한다. 그래도 아이와 눈사람은
해마다 만든다. 여기까지 들어와 살며 아이와 눈사람을 만드는
추억마저 포기하고 살 수는 없으니까.

조각 작품을 만든다는 건 처음부터 끝까지 쓰레기를 생산하는
과정이다. 자연적인 소재로 작품을 만들겠다고 다짐하지만, 아직
제대로 시작도 못하고 있다. 사실 안 하고 있다. 이제나저제나,
옛날 방식을 버리는 게 어렵고 귀찮으며 돈도 꽤나 든다. 쌓아
놓은 재료들을 버리고 친환경 재료를 새로 구입하는 것 역시
그리 친환경적이지는 않은 것 같고, 고수하던 작업 방식도 쉽게
벗어던지지 못하고 있다. 기존의 틀에서 벗어날 시도를 못하는데,
새로운 작업이 떠오를 리가 없다.

그렇게 고민하고 자책하고, 새 다짐을 북돋다가 떠올린 작업이
뿌리가 만들어 내는 인간이다. 흙으로 인간 형태를 만들고, 몰드에
흙을 채워 봄이 오면 땅을 파고 묻을 것이다. 화분에 자연스레
씨앗이 날아들어 이름 모를 풀이 자라고, 좁은 틀 안에 뿌리내린
식물들이 흙의 양분을 모두 흡수하고 나면 인간 형상의 틀은
식물의 뿌리로만 가득 차게 될 것이다. 그러면 '왜 이리 좁은 틀을
만든 것이냐'며 식물들이 비명을 지르면서 꿈틀대고 말라 갈지
모른다. 그전에 화분을 꺼내 인간의 형상에 갇힌 뿌리들을 전시해 볼
생각이다. 매우 오래 걸리는, 몇 년의 시행착오를 거쳐야 하는 작업이
될지도 모른다. 볕이 잘 드는 곳에 몰드를 묻어 두고 몇 년 동안

방치해야 할 것이고, 끝내 원하는 대로 구현되지 않을지도 모른다.

지금까지 만들어 본 뿌리 인간 화분 틀은 수축률을 잘못 계산해 너무 많이 갈라지고 제멋대로 뒤틀려 버렸다. 세 개로 쪼갠 틀이 서로 잘 맞지 않아 완성은 기약 없이 자꾸 뒤로 미뤄진다. 정형화된 화분보다는 석고 볼을 석고로 가득 채워 떠낸 후 깎아서 얼굴을 만들면 어떨까 싶다. 이건 오늘 꿈에서 떠오른 작업 방식이다. 꿈속에서도 작업을 쉬지 않는 것 같다. 흙을 많이 굳혀서 수축률을 최소화하여 몰드를 만들거나, 그것도 안 되면 석고 틀을 물에 담가 두어 물러진 석고를 조각칼로 깎으며 얼굴을 만든 뒤 흙을 붙이는 방식도 시도해 봐야겠다.

인간 형태의 뿌리가 의미하는 바는 무엇인가?
인간 틀 속에 갇힌 식물이란 무엇인가?

인간 모양의 틀 속에 자연을 가두는 시도를 해 보는 건, 지금의 현실을 자연스럽게 표현해 보고 싶어서다. 필요한 식물만 경작하고 나머지는 잡초라며 제초제로 말려 죽인다. 동물 또한 마찬가지로 소, 닭, 돼지, 양 같은 가축을 제외한 다른 동물들은 동물원에나 존재하는 희귀종으로 만들어 버렸다. 인간은 다른 종들을 생존이나 유희의 수단으로 삼는다. 그래서였을까? 바이러스가 인간에게 반격을 사했다. 이 지구가 인간만의 것이 아니라고, 인간 종 하나를 위해 더는 생태계 전체의 피해를 감당하지 않겠다는 듯 광범위한 공격을 가해 왔다.

인류가 오랜 진화 과정 동안 돌연변이를 거듭해 지적 능력이 향상된 것이 전 지구적으로 좋은 일이었을까? 지구는 인간을 위해 존재하는 걸까? 인간이 사라져도 지구는 사라지지 않는다.

동시다발적인 핵전쟁이 터진다고, 그래서 인산과 대부분의
생명이 사라진다 해도, 지구는 계속 태양 주변을 돌 것이고 몇몇
종은 살아남아 어떤 방식으로든 진화할 것이다. 지구는 인간을
필요로 하지 않는다. 지구를 위한다는 위선에서 벗어나 우리의
생존을 위함이라고, 멸종하지 않기 위해 죽을힘을 다해 애써야
한다고 인식해야 마땅하다. 하지만 '지구를 위한다'는 식으로 말을
이타적으로 치환해야 더 그럴듯하고 설득력 있어 보이기는 한다.

 식물의 뿌리로 인간 형상을 만드는 작업이 과연
 이러한 현상과 생각을 표현하는 데 적절할까?

 뿌리가 인간의 모습으로 말라가는 과정에
 절박하게 감정이입할 사람이 있을까?

뿌리 인간 작업을 구상하며 인간적인 망상에 대해 자주 생각하게
된다. 좀 더 지속 가능하고 쓰레기를 덜 생산하는 작업, 그래서
내가 살아가는 환경에도 의미 있는 작업이 과연 존재할 수 있을지,
어디서부터 시작해야 할지.
 요 며칠 동안은 베넷저고리를
손에 쥐고 웅크린 여인 형상이
아이와 마주 보는 엄마의
그림자로 드러나는 작업을 하고
있다. 뿌리 작업으로 만들려 했던
명상하는 사람은 의도치 않게
느낌 있는 손맛과 터치가 맘에

우리가
아닌 것
2022. 1.
형태

들어 캐스팅하는 방향으로 바꿨다. 두 작업 다 유토로 원형 작업을 마쳤고 이제 석고 몰드를 떠야 한다. 오늘부터 짬이 날 때마다 석고와 합성수지 작업을 진행해야 하는데, 이게 문제다. 합성수지 작업을 그만두고자 뿌리 작업을 떠올렸건만, 아직도 나는 그 지긋지긋한 합성수지로부터 벗어나지 못하고 있다.

흙은 그 자체로 완성된 작품이 될 수 없다. 공기 중에 노출되면 수분이 빠지고, 굳으면서 갈라지고 무너진다. 한계가 분명한 재료다. 흙 작업을 하는 도중에는 수시로 분무기로 물을 뿌려 주어야 하고, 하루의 작업이 끝날 때마다 비닐과 천으로 밀봉하여 적절한 습기를 유지해야 한다. 흙 작업을 벌여 놓고 며칠씩 작업을 못 할 때도 있는데, 그럴 때 가끔 흙 속에서 풀이 돋아 올라오거나 버섯이 자라 있기도 한다. 갯벌이나 산에서 흙을 캐고 거름망에 걸러 자갈과 모래를 걷어내고 적당한 수분과 함께 교반기에 돌려 쫀득한 찰흙을 만들어 내는 것은 자연 그 자체를 재료로 삼는 일이다. 그러나 자연 그 자체로 작품이 완성될 수는 없기에 석고나 합성수지로 몰드를 떠내고 흙으로 작업한 것과 똑같은 모양의 원형을 뽑아내야 한다.

크기가 작은 것은 그나마 조금 더 자연스런 석고를 사용해도 무방하지만, 크기가 커질수록 그 무게를 감당하기 어려워져서 두께가 얇으면서도 강도가 좋은 합성수지(FRP/Fiber Reinforced Plastics)를 사용한다.

그런데 그 합성수지라는 재료가 몸에 무척 안 좋은 영향을 미친다. 흡사 물엿 같은 농도의 합성수지 원액에 탈크라는 인공 돌가루를 첨가해 흐르지 않을 정도의 진득한 점성을 만들고 경화제를 섞고 유리섬유를 대가며 몰드와 원형 작업 캐스팅을 하는데, 작업하는 동안 탈크 가루가 계속 날리고 가스가 차서

비위가 약한 사람들은 구토가 쏠린다. 비위가 강한 인간 축에 속하는 나 역시 컨디션이 좋지 않은 날에는 속이 뒤집혀 캐스팅 작업을 하기 힘들다. 오랫동안 좁고 밀폐된 작업실에서 합성수지 작업을 해 온 탓에 호흡기 질환과 피부병을 달고 살았다. 흙 작업을 계속하기 위해서라도 환기가 잘 되는 커다란 작업장을 찾아 이곳에 왔어야 했다.

처음 산골에 정착해 공해 섞이지 않은 공기를 들이마시며 작업할 때는 캐스팅 작업을 해도 피부병이 생기지 않았다. 그러나 그마저도 한계는 있었나 보다. 두 해 전부터는 합성수지 작업을 하면 여지없이 피부병이 도진다. 요즘은 합성수지 외에도 좋은 재료가 많이 개발되었지만, 큰 작품을 진행하기엔 터무니없이 비싼 재료비가 감당이 안 된다. 캐스팅을 할 때마다 피부병이 도져 벅벅 긁어대면서도 합성수지를 사용할 수밖에 없는 처지다. 도무지 타개책이 안 보인다. 게다가 한 번 사용한 합성수지 몰드는 재사용이 거의 불가능하다. 한 작품을 만들기 위해 그 작품보다 훨씬 더 많은 양의 쓰레기가 쏟아져 나오는 것이다.

〈뇌 - 인간초상〉 작업은 수많은 사람이 뒤엉켜 있는 뇌와 중추신경이 마치 나무처럼 서 있고, 말초신경이 넓게 퍼져 지탱하는 작품이다. 아직 모형으로밖에 구현되지 않은 작품이고 언젠가 대형 작품으로 만들겠다고 다짐하고 있다. 뇌는 사실적으로 만들어 실리콘으로 캐스팅하고, 중추신경은 사람의 옆모습 실루엣이 드러나도록 만들 것이다. 말초신경은 반생이나 알루미늄 철사 따위로 바닥까지 넓게 뻗어 마치 뿌리째 들려 나온 나무처럼 만들려고 한다. 일단 작업실에 알루미늄 철사가 많은 데다가 구부리기도 쉬워 자연스런 모양으로 만들 수 있다. 철판 좌대를

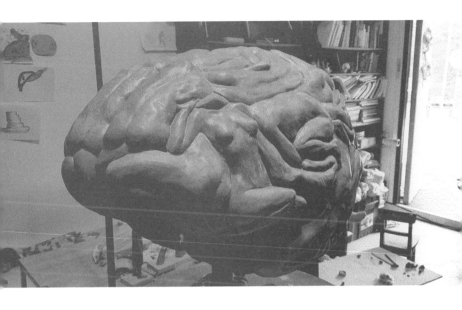

만들어 철사를 꼽아서 세우는 설치 방식도 고려하고 있다. 말초신경의 선재들로만 세우는 게 가장 좋겠지만 가능할지 모르겠다. 좌대가 있다 한들 또 뭐 얼마나 달라지겠냐만은.

『그리스인 조르바』의 작가 니코스 카잔차키스는 '인간은 군대다'라고 말했다. 나는 좋은 작품을 만들고자 애쓰는 조각가이면서 학생들과 설레는 만남을 기획하는 교육자이고, 비현실적인 고민으로 아내를 고생시키는 남편이면서 서툰 아빠이나. 때로는 투사가 되어야 하지만 보통은 두려움에 싸여 움츠러들고, 지적활동을 즐기기도 하지만 생각 없이 시간을 축내기도 한다. 내 안에는 여러 형태의 자아들이 있다. 한 인간의 머릿속에 여러 자아가 공존하듯 작품 〈뇌〉를 가만히 들여다보면 뒤엉킨 사람들의 모습이 보인다.

한 인간이 지닌 여러 면 중에서 시간과 공간, 상황에 따라

준비된 자아가 튀어나온다. 익숙해서 지겨운 자아노 있지만, 생경한 느낌이 들어 나를 놀라게 하는 자아도 있다. 내 속의 자아들끼리 서로 만나고 익숙해지는 과정이 계속되어야 스스로를 더 깊이 이해할 수 있다. 그러기 위해서는 새로운 시간과 공간에 자꾸 나를 가져다 놓아야 한다. 인생은 자아를 발굴하고 만나기 위한 여정이라는 생각이 든다. 상황에 따라, 뒤엉켜 있을 땐 몰랐던 어떤 한 모습이 도드라지게 부각된다. 그 가운데 만나고 싶지 않은 자아는 인정은 하되 깊이 묻어둔다. 갖고 싶은 자아는 상상하고 흉내 내며 나를 단련한다. 그런 것이 익숙한 대로, 습관대로 살지 않겠다는 다짐이 아니겠나 싶다.

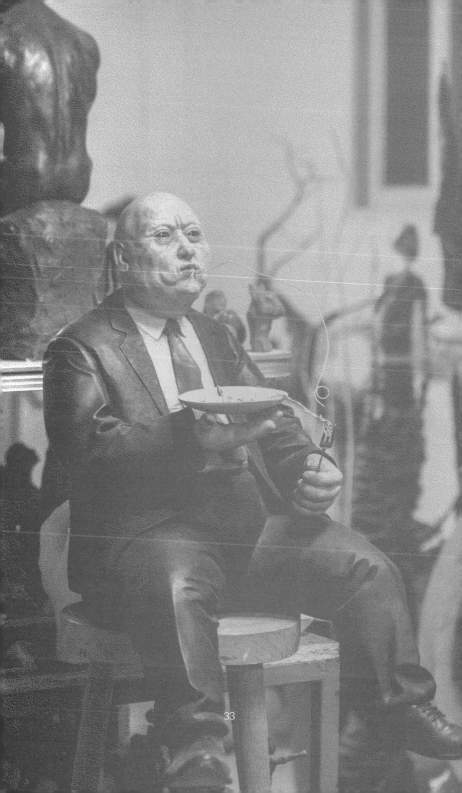

그림자와
여백

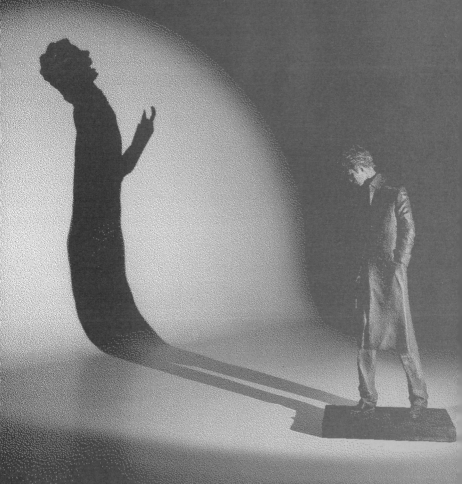

생각해 보면 늘 뒤로 미뤄두는 일이 많았다. 급하지 않아서, 생활에 지장이 없어서, 그러니까, 돈이 되지 않아서. 다음으로 미뤄도 크게 문제 되지 않을 일들이었으나 해야겠다는 마음은 사라지지 않는 일들이기도 했다.

어떤 풀들은 꽃의 숫자만큼 열매가 맺힌다고 한다. 하지만 모든 열매가 크게 자라지는 않는다. 풀은 줄기를 말려 열매를 선별한다. 그렇다고 말라 죽은 꽃과 열매가 소중하지 않은 것은 아닐 것이다.

지금 세상은 무언가를 주의 깊게 오랫동안 바라보는 행동을 무안하게 만들며 빨리 빨리 장면을 바꾼다. 한눈에 들어오지 않는 건 존재하지 않는 거나 다름없다. 이런 와중에 한눈에 쏙 들어오지 않는 작품만 만들고 있다. 이런 작품을 지속해서 만드는 이유는, 보자마자 바로 파악할 수 있는 작품은 그만큼 오래 바라볼 가치가 적다는 생각 때문이다. 바라볼 가치가 있는 것은 깊이 있게 오래도록 바라봐야 보인다. 사람을 깊이 바라보는 일, 현상을 확증편향 없이 바라보는 일, 일상을 다면적으로 바라보는 일. 무언가를 심사숙고해서 바라보고 제대로 포착했다고 생각하지만 나중에 가면 오해였던 경우가 많았다. 그럴 때마다 섬뜩해진다. 내가 이런 이미지를 작품으로 만들어도 될 만큼 충분히 느끼고 이해하며 살았던가? 하지만 내 삶의 태도를 더욱더 의심스럽게 하는 질문은 그게 아니다. 오래 바라볼 작품을 만든답시고 한눈에 들어오지 않는 작품만 만들면서 모든 사람들에게 외면을 받아도 정말 상관없는 건가?

그림자와 여백을 작품 소재로 선택한 건 쉽게 스치고 지나갈 하찮은 것들을 귀하게 바라보는 태도를 갖기 위해서였다. 실제로 모든 것이 볼수록 하찮지 않았다.

그림자는 조각 작품의 주제가 되지 못했다. 그림자에 조각과 동등한 의미를 부여하는 것은 간과하고 넘어가던 것들에 의미를 불어넣는 작업이다. 존재의 이면에 늘 함께하지만 눈여겨보지 않으면 지나치고 마는 그림자, 존재의 바로 옆에서 허공으로 존재하는 존재 밖의 여백. 그것들이 나에게는 의미 있어 보였다. 때로는 그들의 존재감이 더 컸다. 여백의 무게가 꽉 채운 형상보다 묵직하게 느껴지면 구석지고 그늘진 곳에 숨어 있는 존재들이 내뿜는 입김이 내 무릎을 휘청거리게 할 만큼 육중하게 나를 짓누르는 것 같았다.

가끔은 한여름 나무그늘보다 나뭇가지 틈새로 살짝 드러나 보이는 파란 하늘이 좋았다.

여백. 우리를 둘러싼 대부분은 물질이 아닌 여백이다. 물질을 제외한 모든 것이 여백이건만 우리는 그 여백을 인식하지 못하고 물질로 존재하는 것만을 보면서 비어 있는 공간이라면 당연히 무엇으로든 채워야 하는 공간인 줄 안다.

전 우주적인 관점에서 보면 빛과 물질은 아주 작은 요소일 뿐이고, 우주를 덮은 대부분은 어둠과 허공이다. 그 어둠 속에서 아주 미세한 빛이 존재하는 것임에도 우리는 선과 악 같은 이분법적 개념으로 삶에서 어둠을 배제한다. 그러나 이 세계 대부분을 덮고 있는 것은 빛이 아닌 어둠이고, 물질이 아닌 여백이다. 어둠이 있어야 빛이 존재하고, 여백이 있어야 물질이 존재한다.

인간의 눈에 꽉 찬 듯 보이는 물질도 전자 현미경으로 극대화하여 관찰하면 비어 있는 공간 속에 고정된 원자와 끊임없이 움직이는 전자로 구성되어 있다. 비어 있는 세계에서 아주 극소수의 물질이 미립자처럼 움직이면서 세상을 지탱하는 것이다. 존재를

존재이게끔 하는 것은 비존재, 여백이다.

나는 채워진 듯 비어 있는 공간 속에 또 다른 비움과 채움의 미학을 추구한다. 우리가 인식하지 못하더라도 우리는 거대한 여백의 세계를 살아가고 있다. 다양한 시각, 각도로 물질을 바라보면 이면과 여백이 물질을 더 풍성하게 만들어 준다. 다양한 시간과 방향을 인식할 때 인간은 비로소 자신을 뚜렷하게 볼 수 있다. 나는 물질로 표현되는 조각이, 비물질적인 여백이나 그림자로 수렴되게끔 유도한다. 여백이 작품이 되면 내가 만든 흙덩어리를 제외한 모든 공간이 작품이 된다. 다양한 시각, 각도로 존재를 바라보고 그중 어느 시점에서 존재를 더욱 풍부하게 만들어 주는 그림자와 여백을 찾아낸다. 그림자는 자기 모순적일수록 주제를 부각하기 쉽다. 실체와 그림자가 모순적으로 대비될 때, 그림자를 마주하는 존재의 가치가 더욱 선명해진다. 마찬가지로 그림자 자체의 존재감도 커진다.

한 사물이 있다. 괴이한 형태로 뒤틀린 나무 같기도 하고 유려한 곡선의 도자기처럼 보이기도 한다. 춤을 추는 동작을 연상시키는 반추상 작품처럼 느낄 수도 있다. 의도가 쉽게 파악되지 않는다. 그러다 사물이 만들어 내는 여백으로 시각을 확장하면, 여백에서 소녀의 옆얼굴과 어깨가 보인다. 결국 사물은 이 여백을 드러내기 위한 도구였을 뿐, 그 자체로는 아무런 의미가 없다. 작품의 주인공은 여백이다. 사물을 제외한 모든 공간이 작품이다. 거기서 여백의 무게감이 느껴진다. 여백이 형상보다 무거울 수 있다. 내가 집착하고 있는 현재의 나에게서 시선을 거두고 나를 둘러싼 사람들, 공간들을 바라보면 그 여백이야말로 내 삶의 묵직한 정체성이다. 여백의 무게는 나를 지운다. 그때, 나의 삶은 경건한 체험으로 가득해진다.

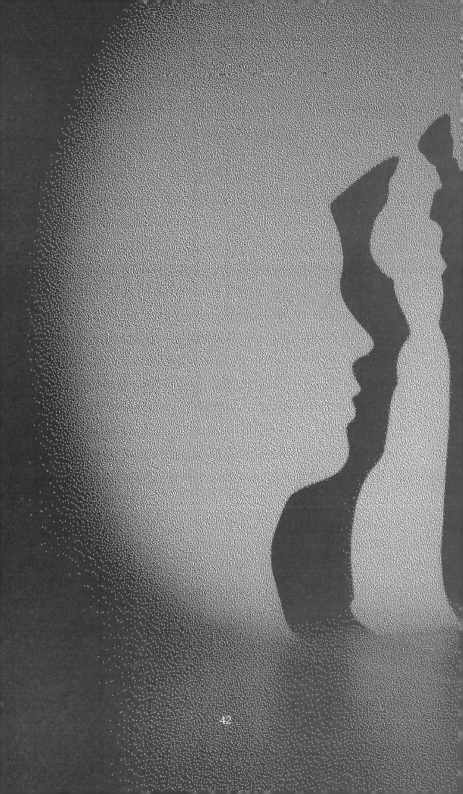

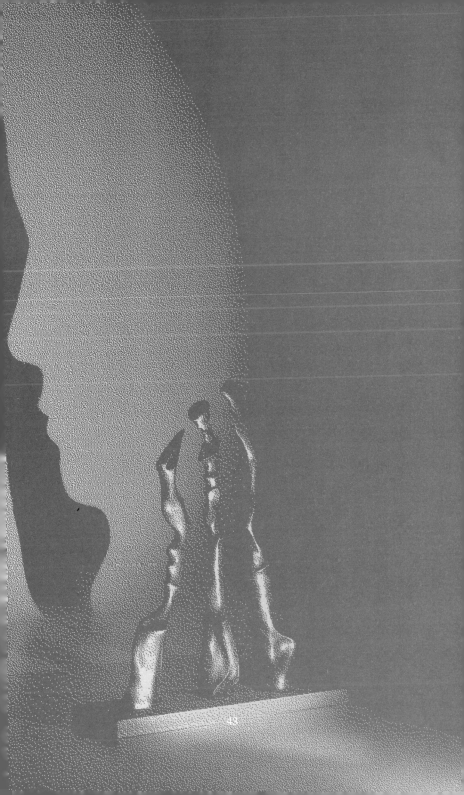

작가들

김환기 작가는 김종영 선생과 더불어 한국의 근대 미술을 이끌었던 작가이자 교육자였다. 일제강점기에 어린 시절을 보내고 해방이 된 후 곧바로 전쟁이 터지며 수많은 정치적 갈등과 온 국민이 생활고에 허덕이는 가난 속에서, 그림을 그리고 조각을 하며 삶을 이어갔다는 건 정말 대단한 일이다. 그러나 그들의 작품은 현실을 기반으로 하지 않고 추상 표현이란 돌파구 뒤에 몸을 숨겼다. 그들도 내적 갈등이 있었겠지만, 나로선 그 부분을 높이 평가할 수 없다. 일본, 프랑스, 미국을 오가며 작품 활동을 해 나갈 수 있었던 경제력, 교수라는 안정적 직업, 그리고 빈곤과 억압, 부조리, 불합리한 현실을 추상이라는 애매모호한 표현 방식으로 대하는 자세가 그다지 와 닿지 않는다. 동시대 작가라면 단연 박수근이나 이중섭의 작품이 훨씬 더 현실을 제대로 표현했으며 나의 마음 깊이 남아 있다. 취향을 넘어서는 신념 같은 것이다.

실제 그들의 삶이 어땠는지 알 길은 없으나 작품만 보고도 알 수 있는 것이 있다. 담뱃갑이나 껌 종이 따위에 그림을 그렸던 이중섭의 절박함, 그게 후대에는 독특한 기법처럼 여겨지지만 그가 선택한 재료에는 처연함이 묻어난다.

그때나 지금이나 세상은 조각 작품 따위에 관심이 없다. 그럼에도 불구하고 나는 지금 내가 하고 있는 작업들로 나의 현실을 이끌고 나가야 한다. 나를 드러내는 것이 우선인가, 타인의 공감을 받는 것이 우선인가? 아니면 돈을 버는 것이 우선인가?

오랜만에 다른 작가들의 전시를 보면서 자극을 받고 싶어서 종로로 나왔다. 국립현대미술관은 예약하지 않으면 입장할 수 없다고 하여 주변 화랑들을 둘러보기로 했다. 대형 화랑들도 코로나는 어쩔 수 없었는지 예전에 비해 활력이 없었다. 카페나 음식점으로 변해 있거나 '임대' 현수막이 붙은 채 공실로 남아

있는 곳도 있었다. 발길을 돌려 인사동 갤러리 몇 곳을 들렀지만
전시된 작품에서 아무런 느낌도 받을 수 없었다. 내가 접한 현실은
이러한데 미술 시장이 호황이라는 뜬구름 같은 이야기는 대체
어디서 나온 것일까? 내가 외딴 산중에 살다 보니 제때 현실 파악을
못하고 있는 것일까?

　　며칠 전에는 백진기 작가와 만나 이런저런 이야기를 나눴다.
그는 나보다 어리지만 훨씬 프로답다. 나는 작품을 팔아야 한다는
생각을 하지 않고 살았다. 팔고 싶다고 팔 수 있는 것도 아니고,
누가 전시회에서 조각 작품을 팔았다는 이야기도 별로 들어 본
적이 없었다. 그래서 팔릴 만한 작품을 만들려 애쓰지 않았다.
지금도 그저 내 느낌과 생각, 경험을 표현하고 있을 뿐이다.
아트페어에 참여한 적도 없을뿐더러 구경 가서 본 알록달록하고
동물 농장 같은 조각 시장에 참담한 심정만 느끼고 돌아왔다.

　　부부가 모두 조각가인 백진기 작가는 대리석 조각으로 유명한
이탈리아 카라라(Carrara)에서 유학하고 돌아와 경기도 안성 외진
곳에 작업장을 마련해 놓고 매일 수행하듯 작품을 만든다. 마치
파도와 바람이 바위를 침식하듯 신체가 허락하는 한 쉬지 않고
돌을 자르고 쪼고 깎기를 반복한다. 그 과정에서 작품의 방향성,
운동성, 흐름이 만들어지는데, 작품 안에 그의 작업 태도가 온전히
담겨 있다. 그런데 놀라운 건 그가 팔 수도, 팔릴 수도, 조형물이 될
수도 있는 작품을 만든다는 점이다. 바닥이나 좌대에 올려두어야
하는 특성상 조각은 회화보다 관람객의 눈에 덜 띌 수밖에 없는데,
그는 무게, 공간에서 차지하는 부피 등을 고려해 벽에 건다든가,
분리했다가 합칠 수 있다든가 하는 방식으로 공간적 제약을 극복해
냈다. 이미 판로도 여러 군데 마련해 놓은 듯 보였다.

　　백진기 작가 말로는 우리나라 조각가들의 작품 가격이 조형물

시장을 통해 상한가가 정해져 버렸다고 한다. 해외에서도 유명하고 소위 잘 나가는 작가의 작품이 외국에서는 비싸게 팔릴지라도, 국내에서는 조형물 상한가에 어느 정도 맞추어 거래된다는 것이다. 유명 작가의 작품을 소유하고 싶다면 조형물 입찰을 통해 얻는 것이 가장 저렴한 방법이며, 꼭 그 작품이 아니더라도 그와 비슷한 것을 얼마든지 구할 수 있는 시장이 되어 버렸다고 한다.

그 최근 회화 작품은 젊은 작가의 것이라도 투자처를 잃은 시장에서 투자 개념에 편승하여 상한가 없이 높은 가격이 책정되기도 하지만, 조각의 경우 조형물의 상한가에 맞춰진다거나 무한 에디션을 복제하는 몇몇 유명 작가들이 시장을 교란하여 높은 가격이 책정될 수 없는 구조가 되어 버렸다. 게다가 기술 발전으로 굳이 조각가의 손을 빌리지 않더라도 누구나 얼마든지 조각을 제작할 수 있게 되면서 상한가가 점점 낮아지고 있다. 이런 식으로 조각이라는 장르는 상품성과 전문성이 떨어지는 고리타분한 퇴물이 되어 가는지도 모르겠다.

그렇게 되지 않을 조각은 어떤 것일까? 오래전부터 나에게 롤 모델인 작가 한 분이 계시다. 대학을 갓 졸업하고 세상에 던져져 막막하던 시기 '무릇 작가란 이런 것이다!' 몸소 보여주며 내게 많은 영향과 귀감이 되어 준 이민수 선생님. 일찍이 그의 작품을 알아본 중견기업 회장이 오랫동안 선생님을 후원했으나 갑작스러운 병환으로 쓰러지자 회장의 자식들은 재빨리 지원 관계를 끊어 버렸다. 나 같으면 지원빋는 동안 살 궁리도 하며 작업을 했을 텐데, 선생님은 그런 요령 없이 작업에만 전념해 오다 지원이 끊겨 무척 곤궁한 처지에 놓이고 말았다.

곤궁함을 벗어나기 위해 선생님이 모색한 첫 번째 방법은 전시였다. 십수 년 만에 전시장에 펼쳐진 작품들은 힘이 넘쳤고

압도적이었다. 차갑게 장엄했으며 가슴이 뜨겁게 달궈지고, 슬프고도 아름다운 감정이 일었다. 나에게 가상 깊은 울림과 감동을 준 이민수 선생님의 조각 작품들을 나는 감히 이 시대 최고 작품이라 생각한다. 그러나 이 나라에선 그의 작품을 펼칠 만한 공간도 수작을 알아볼 안목도 부족해 보인다.

그가 택한 두 번째 방법은 공모였다. 지자체 조형물 공모에 참여해 두 차례 다 결선까지 도달했으나 결국은 고배를 마셨다. 짜고 치는 판에 들러리로 서 계셨던 건 아닌지 모르겠다. 그러나 굳건한 선생님은 지금도 작업에 몰입하고 계시고 뜸하던 전시도 이어가신다. 세상 사람들 몇이 알든 나는 이민수 선생님이 언젠가 독보적인 존재로 알려질 거라 믿는다. 그의 작품을 넘어서는 작품은 아직 보지 못했다.

아무리 시장이 교란되고 제작 기술이 발전하고 작품 상한가가 정해지고 당선작이 정해진 공모가 횡행한다 해도 작품을 만드는 입장에서 생각할 수 있는 것은, 그 모든 난제를 뛰어넘을 수 있는 수작뿐이다. 지금 만들고 있는 〈기도〉가 이런 현실을 넘어 살아남을 수 있는 작품이 될 수 있을까? 〈통일 춤〉은 어떤가?

꾸준히 작품을 만들며 내 존재를 알리는 것도 중요하지만 백진기 작가의 말처럼 현실 흐름에 뒤처져서도 안 될 것 같다. 지금 만들고 있는 작업들이 우리 현실을 대변하고 있는가? 나의 절박함과 처연함이 내 작품에 잘 드러나 있는가? 타인의 평가에 좌우될 수밖에 없는 삶이 처량하게 느껴지지만, 세상에 작품을 내놓는 행위 자체가 타인의 평가로부터 자유로울 수 없는 것 아니겠는가.

49

기도 -
손끝으로 여는 세상

전북 진안에 사시는 송 목사님과 통화를 했다. 송 목사님은 농부이자 목회자인데, 한 달에 한 번 보이지도 들리지도 않고 말도 할 수 없는 시청각 장애인들과 예배를 드린다. 20여 년 동안 해 오신 일이다. 목사님께 이분들과 촉각에만 의지해 흙으로 작품을 만들어 보면 어떻겠냐 제안했을 때 울먹이며 기뻐하셨는데, 그 약속이 코로나로 기약 없이 미뤄지고 있었다. 하지만 그 동안에도 목사님은 빚을 내어 자택 옆에 작업 공간을 만드셨다. 내 작업실 구석에 방치해 놓았던 전기 가마를 손봐서 목사님께 보내드리기로 했다. 지극히 제한된 감각으로 세상을 받아들이는 분들이 표현하는 흙의 맛은 어떨지 무척 기대가 되었다.

내가 만든 테라코타 작품들을 가져가 그분들이 손으로 충분히 만져 볼 수 있도록 해 주고, 점토를 마음껏 주무르고 도구를 직접 다룰 수 있도록 한 다음 어떤 작품이 나오는지 지켜볼 생각이다. 쉬운 일은 아닐 것이다. 당연히 내 기대에 못 미칠 수 있다. 그 반대 상황을 기대하지만 전혀 가늠이 되지 않는다.

전국 각지에서 예배를 드리러 모이는 시청각 장애인은 20여 명 정도 된다. 대부분의 시청각 장애인들은 종일 집 안에만 머물며 아무 일도 하지 않는다고 한다. 전 세계 통계상 우리나라에 1만 명가량 있을 것으로 예상하지만, 파악된 시청각 장애인은 고작 200여 명 정도다. 하지만 시청각 장애인에 관한 보호 법률이 없어 정확한 숫자는 알 수 없고, 그들을 위한 교육기관도 없다. 가족의 적극적인 관심과 보살핌을 받는 스무 분 정도만이 송 목사님 예배에 참석하는 것이다.

목사님의 예배는 독특하다. 목소리로 이야기를 전하면 참석한 시청각 장애인의 수에 맞춘 자원봉사자들이 1대1로 손을 맞잡고 앉아 촉수화로 전달한다. 그러나 예배 후에는 모처럼 만난

사람들이 맛있는 음식을 먹는 일 외엔 마땅히 할 만한 게 없어, 미안한 마음이 컸다고 한다. 그래서 그 시간에 함께 흙을 만지며 생각하는 형상을 만들어 보면 어떨까 제안해 본 것이다. 세상을 향해 표출할 수 있는 감각이 촉각뿐이기에 그분들의 손길은 매우 섬세하지 않을까, 막연히 생각한다.

눈은 감을 수 있으나 귀를 닫을 수 없으니 시청각 장애인이 처한 상황이 도무지 상상되지 않는다. 시청각 없이 작품을 만든다는 게 가능할까? 시청각 장애인들의 작품에는 어느 정도 추상적인 요소가 있을 것이다. 아무리 사물을 가져다 놓고 똑같이 따라 만든다 해도 시각을 배제한 작업은 반추상적 표현이 될 수밖에 없다. 인체 전신의 포즈나 구체적인 사물을 만드는 과정에서 추상적인 요소가 자연스럽게 발현될 것 같다. 그러면 자연스럽게 추상작품 만들기로 넘어가면 될 것이다. 그래도 기하학적 추상작품보다는 시각을 배제한 특성을 살린 유기적 형태의 추상작품을 만드는 게 좋을 것 같다.

조각이란 자신을 표현하는 행동이다. 지금 하고 싶은 이야기, 오랫동안 숙고해 온 생각을 함축적으로 드러내는 것이기에, 추상 단계에 이르면 자기 이야기를 작품에 녹일 수 있을지 모른다. 사람 만들기 같은 과정에서 내가 준비할 것이 많아지면 작업이 어려워진다. 내가 많이 준비하기보다 그분들께 맡겨야 한다. 여기에서는 무엇보다 흙을 주무르는 손의 맛, 기쁨을 느끼며 자신만의 표현 방식을 찾는 것이 중요하다. 나는 그저 그분들이 마음껏 흙을 주무를 수 있도록 여건을 마련해 주고, 헤맬 때 길을 터주는 길잡이이자 도구로 쓰이면 될 것이다.

어둠과 고요의 세상을 표현할 수 있는 시청각 장애인이 나올 수 있으면 좋겠다. 수어가 아니라 작품으로 자신의 이야기를

표현할 수 있는 사람이 있으면 좋겠다. 테라코타로 구울 수 있는 작은 작품뿐만 아니라, 큰 작품도 만들 수 있다면 더없이 좋겠다.

암흑과 침묵과 고요 속에서 살아가는 시청각 장애인의 모습을 표현하는 작품으로 〈기도〉를 만들고 있다. 남녀노소의 손으로 귀와 눈과 입을 막은 모습의 두상에 빛을 비추면 기도하는 손이 드러나는 작품이다.

만들면서 생각해 보니 그 암흑과 침묵과 고독이 시청각 장애인들만의 처지가 아니라 세상 모든 인간들에게 주어진 공통된 상황이라는 생각이 든다. 물리적 장애가 아니더라도 누구나 고립된 순간, 상황에 처할 수 있다. 삶의 마지막 순간에 가까워지며 눈과 귀는 점차 퇴화할 것이다. 마지막 순간은 모두에게 공평하게 다가오고, 그때야 비로소 고요와 어둠 속에 갇혀 내 삶을 돌아보며 간절한 기도와 두려움으로 지난날을 복기할지 모른다.

눈앞에 보이는 지표만 쫓아 물질에 눈멀고 백색 소음에 귀를 닫고 중요한 의미와 가치가 무엇인지 묻지 않는 각자도생의 세상. 눈뜨고 있으나 곁을 돌아 볼 줄 모르고, 뚫린 입이라고 혐오와 차별을 일삼으며, 들을 귀가 있으나 작은 목소리에 귀를 기울이지 않는 세상에 '기도'를 내 놓는다. 이 작품과 만나는 이들이 시청각 장애인이 살아가는 고독과 고립과 고요와 고통과 고난의 세상을 조금이나마 이해할 수 있기를 기대한다.

10여 넌 전에도 〈기도〉라는 삭품을 만들었다. 그때는 성소수자에 관한 내용이었다. 남녀가 마주보고 입맞춤하는 형상인데, 임신한 여성은 자신의 배를 살포시 움켜쥐고, 남성은 뒷짐을 지고 있다. 남자의 선은 곱고, 여자의 선은 굵고 목젖과 어깨선이 뚜렷하다. 여성은 남성의 해부학적 특징을 드러내고

남성은 사회적으로 여성성이라 규정된 형태를 띠고 있다. 이 두 형상 가운데 여백에는 기도하는 소녀의 모습이 있다. 기독교도로 대표되는 성소수자 혐오, 탄압 집단들에게 기독교적 기도 자세가 가져야 하는 마음이 어떤 것인지 보여주고 싶었다. 절실한 믿음, 간절히 기도는 누구를 향해야 하는가?

이번에 만드는 기도는 여백이 아니라 그림자로 드러날 것이다. 시청각 장애인들과 만나며 내 작품의 지평이 넓어지고 있다. 그들을 위하는 마음도 있지만, 나를 위하는 마음이 더 크다. 가려진 문제를 드러내고 소외된 사람들과 함께하며, 그들이 기본적인 인권을 누릴 수 있도록 하는 데 예술이 작용하는 것, 그것이 예술가의 사회적 역할이며 책임이라 생각하게 되었다. 그러한 소명, 사명감으로 탄생하는 작품들은 분명 인류의 삶에 기여할 수 있다고 믿는다. 지금 내가 시작하려는 일은 제대로 된 시청각 장애인법이 제정되어 그들이 충분한 권리와 혜택을 누릴 수 있는 날이 올 때까지 계속될 것이다. 소명으로 작업한다는 것은 그만한 각오를 동반해야 한다. 작품에도, 작품에 담은 메시지에도 책임을 가벼이 여기지 않을 것이다.

⟨기도⟩는 꽉 막힌 공간이 아니라 누구나 볼 수 있는 열린 공간에 설치할 생각으로 크게 만들고 있다. 낮 동안에 조각을 관람하고 밤이 되면 기도하는 그림자가 드러나는 작품으로, 많은 이들이 일상적으로 스쳐가는 공간에 설치하여 시청각 장애인의 존재를 알리고 공감을 키울 수 있으면 좋겠다.

시대의
상

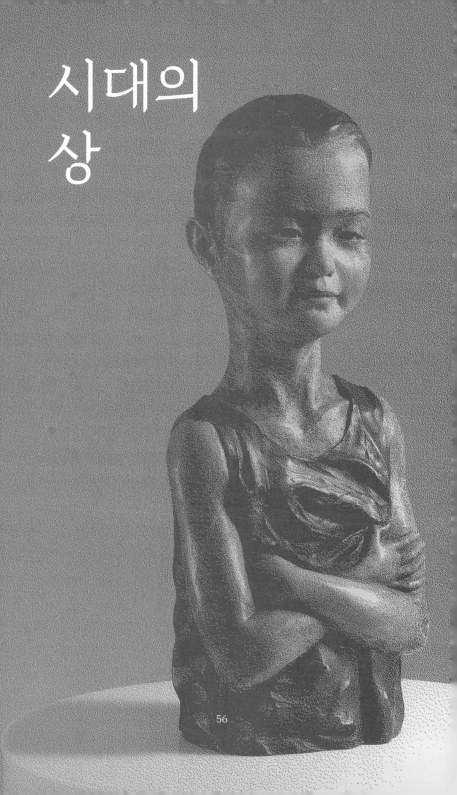

종일 밖에서 놀고 온 아이의 그은 얼굴에 마스크 자국이 선명하게 드러나 있었다. 인터넷에 '아이 마스크 자국'을 검색해 보니 딸아이처럼 마스크 주변만 볕에 탄 아이 얼굴 사진이 여럿 나왔다. 이런 고민을 하는 부모가 꽤 많은 모양이다. 순간 아이의 모습이 작품으로 떠올랐다.

마스크 자국이 선명한 얼굴로 웃고 있는 아이 형상에 절망하는 사람의 그림자가 비치는 작품을 스케치해 보았다. 얼굴을 감싸 쥔 형상이나 하늘을 올려다보는 사람, 무기력하게 엎드린 두상, 코로나 시대를 상징할 수 있는 작품을 대여섯 개 설치하고 하나의 조명으로 그림자를 만들어 내는 것을 상상한다. 전시장 입구에 〈침묵의 봄〉을 걸어 두어도 좋겠다.

코로나가 완전히 종식된다 해도 마스크를 벗지 않는 사람들이 있을 것이다. 마스크를 쓰고 업무를 보는 게 전혀 어색하지 않게 되었고, 개인의 사생활을 지키는 도구처럼 인식되기도 한다. 패션 마스크 광고도 자주 보는데, 나중에는 마스크를 벗으면 벌거벗은 것처럼 느끼는 사람들이 생겨날지 모른다. 어린 시절부터 마스크가 일상이 되어 버린 내성적인 아이들에게 그런 경향이 더욱 심하게 나타나지 않을까? 마스크에 가려진 미소와 슬픔, 포악함과 수줍음. 지금 만들고 있는 게 그런 이야기들이다.

중세 후기 흑사병은 유럽 인구의 1/3을 앗아갔다. 그리고 르네상스가 시작되었다. 신의 뜻에 따라 살아야 한다고 생각하던 사람들이, 그리하여 흑사병이 신의 징벌이라 생각했던 사람들이 사제와 종교인들이 죄인과 똑같은 병에 걸려 빗장을 걸어 잠근 교회 안에 갇혀 죽는 모습을 보며, 기도 따위가 무슨 소용인가 회의를 품게 되었다. 그리하여 신의 품을 벗어나 '다시 인간으로' 돌아가는 르네상스 세상이 열렸다.

19세기엔 콜레라가 있었다. 콜레라는 원래 인도 갠지스강 유역의 풍토병이었으나 대영제국이 인도를 수탈하며 실병마저 자국으로 가져갔고, 수많은 사망자가 발생했다. 콜레라는 유럽, 중국을 거쳐 조선에까지 들어오게 되는데, 이때 최소 4만 명이 사망한 것으로 나온다. 당시 조선 인구 670만 명 중 4만 명이 사망했으니, 지금으로 치면 30만 명 이상이 사망한 셈이다. 유럽에서는 콜레라로 인한 불만과 부조리, 노동자들의 반발을 외부로 돌려보고자 1차 세계대전을 일으키기도 했다.

코로나 이후엔 어떤 세계가 펼쳐질까? 흑사병, 콜레라처럼 사람들의 인식에 대전환이 올 것은 분명하다. 직업이 바뀌고 대면, 대외 활동 방식도 많이 바뀌었다. 나는 작품을 만든답시고 매일 작업장에 틀어박혀 옛 방식을 고수하고 있지만, 이제는 인간 중심 사고, 휴머니즘마저 벗어버릴 때가 되었다는 생각을 자주 한다. 내 아이가 살아갈 세상에서 단순한 직업은 기계와 인공지능이 대체하게 될 것이다. 부익부 빈익빈이 가중되어 양극화는 더욱 심해질 것이며, 사람들이 할 수 있는 일이 점점 축소되어 잉여인간으로 취급되는 이들도 많아질 것 같다.

육체노동을 고수하려는 사람들은 점점 더 비참한 생활을 하게 되고, 물질로 존재하는 작품보다 웹이나 비대면으로 이루어지는 전시회, 아트페어가 늘어날지도 모른다. 내가 할 수 있을지, 뛰어들지 말지를 망설이는 동안 이런 전시가 이미 외면할 수 없는 현실이 되어 간다.

몇 달간 집 밖에 잘 나가지 않고 사람들도 만나지 않다 보니 여러모로 답답하고 의욕이 사라지는 무기력한 시간을 보내고 있다. 밥벌이를 위해 다른 사람들의 조형물 설치를 돕기도 하고 무슨 일이든 닥치는 대로 했지만 줄어든 일감을 채우기엔 턱없이

부족했다. 그럴수록 작업은 생각만 간절할 뿐 손에 잡히지 않았다.

어느덧 현실에서 물질로 작품을 만드는 것보다 웹상에서 구현하는 게 더 편해졌다. 손으로 직접 만들고 물성과 교감하는 것을 즐기던 성향과는 별개로 쓰레기를 덜 생산한다는 알량한 만족감과 흙을 만지지 않는다는 죄책감을 동시에 느끼고 있다.

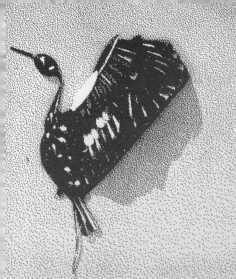

정말
소중한 것은
눈에 쉽게
보이지 않아

글쟁이 이주호 작가와 싱어송라이터 더준수, 그리고 조각가인 나는
'우리가 비틀즈는 아니잖아'라는 모임을 결성했다. 뭐 거창하게
결성이랄 것도 없는, 그저 장르가 다른 작가들끼리 가끔씩 만나서
뭔가 재미있는 일을 만들어 보자는 생각이었다. 작업이 잘 안
되거나 작품이 흡족하지 않을 때, 이주호 작가가 자주 하는 말이
"내가 비틀즈는 아니잖아"라고 해서 모임의 이름을 그렇게 정했다.
자신이 비틀즈가 아니라는 걸 일찌감치 깨달은 작가들이라면
누구라도 환영이다. 주로 이주호 작가의 작업실에서 만나 밥 먹고
차 마시며 무슨 일을 할까 이야기하다가 내 작업실에서 '밤은
또 우리에게'라는 주제로 인스타그램 라이브 방송을 해 보았다.
작업장을 대충 치우고 휴대폰 두 대로 우리가 나누는 대화를
생중계했다. 나름 즐거운 시간이었지만, 스마트 기기를 다루기에는
모두 너무나 스마트하지 못한 사람들이었다. 아내로부터 무슨
소리를 하는지 하나도 안 들렸다는 전화를 받았다. 아무튼 이야기
흐름은 '밤은 또 우리에게'라는 주제로 공동 작업을 해 보자는
것이었다.

밤은 나에게 어떤 의미인가? 초저녁에 잠들어 새벽에 일어나
글을 쓰고 작업을 준비하는 하루를 지향하지만, 밤에 쉽게
잠들지 못하는 아이와 아내 덕에 늦게 자고 새벽에 일어나는 날이
반복되고 있다. 그래도 밤은 나에게 하루를 시작하는 시간이고,
이런 이미지가 각인된 것도 4년이 넘었다. 매일 하루를 열면서
나의 존재에 대하여 되묻고 무엇을 할지 숙고하며, 삶의 의미를
캐묻는다. 밤은 나에게 숭고한 시작이다.
　　최근 만들었던, 아이를 떠나보낸 엄마의 모습이 이 주제에
맞을 것 같았다. 잔혹했던 아동학대 사건 뉴스를 듣다 가늠하기

힘들고 어두운 감정과 함께 떠오른 작품이다. 학대하는 사람에
대한 비난보다 양육 책임을 오롯이 엄마에게만 전가하는 사회,
아이가 떠난 자리를 그리워하는 부모, 다시 돌이킬 수 없는 그런
감정들을 담으려 했다. 오래전 만들었다가 최근에 완성한 〈벼랑
끝에서〉와도 맥을 같이 하는 작품이다. 벼랑 끝에 내몰린 미혼모에
관한 작품. 언제까지 우리는 입양수출국으로 위상을 떨칠 것인가.

그러고 얼마 뒤 이주호 작가가 『정말 있었던 일이야, 지금은
사라지고 말았지』라는 책을 냈다. 이건 '밤 작업'과는 별개로
낸 책이지만, 소설과 에세이 중간에 있는 이 작품에 등장하는
'메리레인'이라는 아이를 조각으로 만들면 좋을 것 같았다. 이게
어쩐지 '밤은 또 우리에게'라는 주제와 연결되는 것도 같았다.

책에서처럼 우비를 입은 소년이 암바사 음료가 든 종이컵을
들고 서 있다. 아이의 그림자는 하늘을 올려다보는 어른의
모습이다. 메리레인이 진짜인지 허구의 인물인지는 모르겠으나, 그
아이는 책 속 화자를 상징하고 화자가 자신을 돌아볼 수 있도록 해
주는 존재, 그러면서 매우 무력한 캐릭터다. 비 오는 날이면 가장
좋아하는 우비를 입고 당구장 앞에 서 있던 그 아이는 지금쯤 어떤
어른이 되었을까? 결국, 글쓴이의 모습에 비춰 상상할 수밖에 없다.

눈 내리는 성탄절을 기다리는 '메리 크리스마스'는 있어도
6월 말 장마를 기다리는 '메리 레인'은 없었다. 주인공은 무료하고
무기력한 나날을 보내고 있는데, 그 독백들이 나의 20대 이야기
같기도 하다. 내가 아무리 절실하고 절박한 순간에 놓여 있더라도
그 모든 것은 옛날, 옛것이 된다. 사물도 풍경도 마음도 사람도,
변하지 않을 것 같은 것들이 머지않아 옛것이 된다. 우비 입은
소년 메리레인은 자라나 어른이 되고 그동안 겪은 일들, 사건들,
생각들이 어떻게 자신의 삶에 작용하고 있는지, 어떤 방식으로

표출되고 있는지, 자신을 움직여 왔던 것은 무엇인지, 그리고 내가
왜 이곳에 머물고 있는지, 그래서 지금 내가 가장 원하는 것은
무엇인지 묻는다. 모든 것이 사라졌지만, 정말로 사라진 것인지
묻고 또 묻는다.

'우리가 비틀즈는 아니니까'를 결성하고 메리레인의 조각을
만들면서 동시에 '서울25 황학동 공공미술 프로젝트'를 진행하게
되었다. 문화의 불모지 같은 황학동에서 문화적 요소를 발굴하고
기획하는 예술 체험 프로그램이다. 주민들이 흙으로 자신의 얼굴을
빚고, 상점의 마스코트를 만들고, 지역에서 수집한 재료들로
동네를 상징할 수 있는 작품을 만들어 설치했다.

　　황학동은 서울 한복판에 자리잡고 있지만, 도시가 아닌
것 같은 정취가 짙게 밴 곳이다. 오래된 동네가 늘 그렇듯,
뒤죽박죽처럼 보이지만 나름의 질서와 규칙이 정갈하다. 세상은
그런 낡은 풍경을 견디지 못해 송두리째 허물고 높은 빌딩으로
담을 세워 옛것과의 조화를 부정한다. 신구의 조화가 갈등 요소를
내재한 값비싼 환상일지도 모르지만, 그래서 그리 쉽게 갈아엎는지
모르지만, 예술가는 오래된 기억을 머금고 있는 동네의 풍경을
붙잡아 자기 방식으로 기록해야 한다. 곧 사라질지 모를 허물어져
가는 동네에서, 옛것이 된 것들과 사라진 것들에 대해 표현해 볼
기회였다.

　　황학동은 논밭에 누런 학이 날아와 지어진 이름이라 한다.
선비를 상징하는 순백색 학과 달리 먹이를 구하느라 부리를 땅에
처박고 진흙이 잔뜩 묻은 모습으로 자주 눈에 띄어 그런 이름이
붙었는지도 모르겠다. 일제강점기 이후 상권이 형성되는데, 내
또래들에게는 벼룩시장과 만물시장, 도깨비시장 등으로 기억되는

곳이다. 중고 전자기기와 골동품이 거리를 가득 메운 동네를 떠올리며 프로젝트를 기획했는데, 막상 황학동에 도착해 보니 어느덧 이곳에도 고층 빌딩이 속속 들어섰으며, 지금도 계속 들어서고 있었다. 토박이 상인들과 빌딩 속 시민들은 같은 동네에 살면서도 아무런 관계가 없는 듯 보였다. 물리적 거리와 상관없이 벽을 쌓고 지내는 사람들이 예술로 연결될 수 있을까?

짧은 기간 동안 너무 많은 이야기를 녹여내느라 미숙하고 어색했지만, 이미 사라지고 한 조각 기억에나 남아 있을 물건들로 지금 우리에게 정말 소중한 것들이 무엇인지 표현해 보려고 했다.

이주호 작가의 '메리레인'을 모델로 황학동 오래된 곱창집 벽에도 〈메리레인〉을 설치했다. 비옷 입은 아이는 그림으로 그렸고, 동네 식자재 중고시장에서 구입한 재료들로 학을 만들었다. 밤이 되고 가로등이 켜지면 학은 어른의 얼굴을 그림자로 드리우며 아이와 마주 본다. "정말 소중한 것들은 늘 곁에 있지만, 쉽게 잊곤 하지"라고 속삭인다. 그림자와 여백, 조각으로 구성되는 내 작업에 관한 이야기이기도 하다. 오래된 술집 벽이라는 공공장소에 공개된 만큼 이 세상에 가볍고 자연스럽게 스며들었으면 좋겠다.

내가 무뎌지지만 않으면 세상에는 놀라운 것과 신기한 일과 아름다움이 넘쳐난다. 나의 삶이 무뎌지지 않기를 간절히 바라는 마음으로 짧은 기간 동안 많은 일들을 벌였다.

다음 작업에 씨앗을 뿌릴 토양이 한결 비옥해진 것 같다. 다른 작가들과 어우러져 작업할 수 있는 선제 조건은 유연함과 자신감이다.

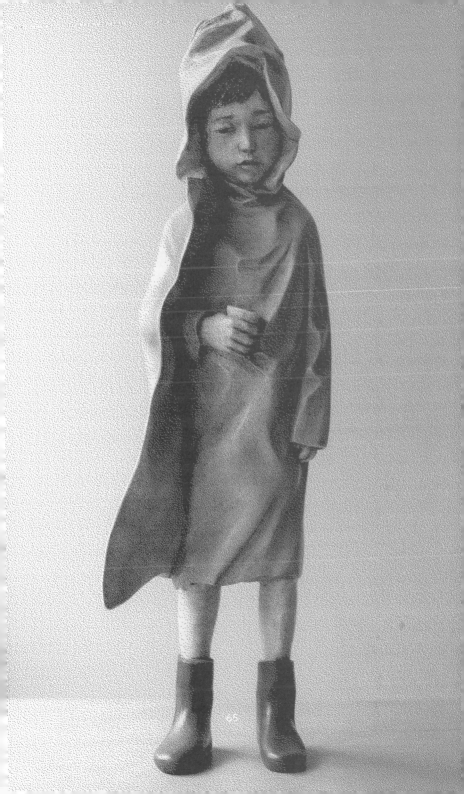

가족

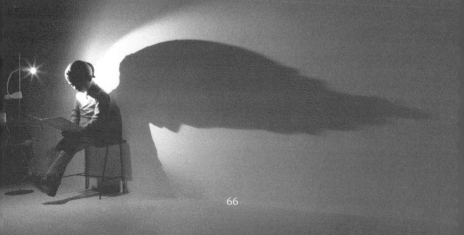

아이의 아랫니를 빼주고 왔다. 엑스레이 사진을 보니 치아가 우후죽순 올라오고 있어, 순차적으로 젖니가 빠질 것 같다. 아이가 처음 품에 안기던 날이 어제 일처럼 생생한데, 어느덧 스스로 생각하고 행동하는 존재가 되었다. 구름 낀 산을 보고 바다 같다 말하고, 4월에 내리는 눈을 보고 길을 잃었냐 묻는 아이. 아이는 몸도 마음도 생각도 빠르게 자란다. 부모가 된다는 건 이제까지와 다른 세상으로 진입하는 것이다. 자신보다 우선하는, 적어도 자신만큼 중요한 아이의 세상을 지켜주기 위해 이타적인 시선을 갖게 된다. 자기만 위한 삶에서 우리를 바라보고 환경을 걱정하며 다음 세대를 위해 자신의 행동을 더 깊이 바라보게 만든다.

아이가 제법 자라니 서로 속 깊은 이야기도 하게 되고, 내 말을 주의 깊게 듣고 자기감정을 정확하게 표현한다. 아이가 낯선 아이들과 쉽게 어울리지 못하는 성격이라 나와 둘만의 시간에 집중하는 것도, 내 손을 잡고 눈을 맞춰 주는 것도 정말 고마운 일이다.

아이를 키우다 보니 모든 일이 아이 중심이 되어 한동안은 만나는 사람들도 거의 학부모들로 한정되어 있었다. 어쩌다 술자리라도 하게 되면 나누는 대화들이 어디에 집을 사야 한다거나, 애들을 어느 학원에 보내야 한다거나, 심지어 공교육 현장에 있는 이들과 한 자리에 있을 때도 사교육 이야기뿐이라 점점 모임에 나가지 않게 되었다. 이타적 시선을 탑재하기보다 각자도생의 분위기 속에서 자기 아이만 잘 살면 된다는 식으로 치닫는 모습을 가까운 이웃에게서도 본다.

그만큼 아이와 보내는 시간이 늘었다. 아이와 둘이서 즐거운 시간을 보냈다고 생각하는데, 집으로 돌아온 아내는 내 얼굴을 보면 또 영혼 나간 표정을 하고 있다고 말한다. 가사노동을 하거나

아이와 놀고 있을 때면 항상 그런 표정이라고 한다.

엄마가 출장을 가고 며칠간 아이와 단둘이 보내게 되면 종일 껌딱지처럼 붙어 있는 아이 때문에 마음이 피폐해지는 것 같다. 아이를 내 수준으로 끌어올릴 수 없으니, 내가 아이의 눈높이에 맞게 낮아져서 함께 놀아야 하는데, 그게 참 어려운 일이라 귀찮고 지루한 마음이 슬금슬금 올라온다. 아이는 한결같이 나를 사랑해 주는데 내 마음이 따라가질 못한다. 엄마들이 SNS에 아이 사진을 끊임없이 올리는 이유를 알 것 같다. 이렇게라도 요동치는 마음을 환기하려는 게 아닐까?

생각해 보면 이렇게 아이와 착 달라붙어 있는 시간도 고작 몇 년에 불과하다. 머지않아 아이는 부모를 최우선에 두기보다 친구들에게 에너지를 쏟을 것이고 더 성장하면 연인이 생기고 자신의 삶 속으로 걸어갈 것이다.

아이가 자라는 것과 더불어 내가 늙는 것도 느껴진다. 얼마 전에는 턱걸이를 하다 탈이 났다. 어떻게든 열 개를 채워 보려고 아등바등하다 뒷골 실핏줄이 터지는 느낌이 들었다. 뒷목이 굳고 머리가 심하게 아프고 속이 메슥거렸다. 같이 놀아달라고 조르는 아이를 달래며 병원으로 가서 난생처음으로 CT 촬영을 했다. 미세 신경과 근육이 놀란 것 같다고 했다. 몇 해 전 아버지가 뇌경색으로 쓰러진 후 지금까지 왼쪽 팔다리를 제대로 쓰지 못하고 계신데, 그게 마음에 찜찜하게 남아 있었나 보다. 평소 같았으면 두통약이나 먹고 말았을 텐데, 크게 다친 건 아닐까 괜한 호들갑을 떨었다. 그러나 나도 이제 40대 중반이니 언제 뇌혈관이 터질지, 심장이 멈출지 알 수 없다. 몸을 혹사하지 말자고 늘 생각은 하지만 새벽에 일어나 해가 지도록 무리해서 작업한다. 최근 몇 주 동안은 뻑뻑한 눈에 안약을 넣으며 버티고 있다.

처음 아버지가 쓰러지셨다는 어머니 전화를 받았을 때, 나는 지방으로 가던 중이었다. 병원에 도착했을 때는 급박한 시기는 지난 것 같았지만, 동시에 아버지가 심적으로나 물리적으로 훨씬 더 호전될 기회를 놓치고 말았다.

한동안 아버지는 갑자기 닥친 자신의 상태를 거부함으로 스스로를 보호하고 계신 듯 보였다. 뇌경색과 편마비가 고착화되며 방어기제를 풀기까지는 꽤 오랜 시간이 걸렸다. 무심한 시간은 많은 것을 해결해 준다.

아버지의 눈에 백내장, 녹내장이 겹쳐서 대학 병원을 갔을 때, 의사의 말에서 다 늙은 사람이 굳이 이런 치료를 받을 필요가 있겠느냐는 뉘앙스가 느껴졌다. 늙음에 대한 이해, 삶에 대한 이해, 그 의사에게는 그런 게 없었던 것 같다. 늙어서 몸이 제 기능을 다 하지 못하게 되면 불편함보다 서러움이 크다. 턱걸이가 나를 아프게 한 건 뒷목이 아니라 마음이다. 이제 턱걸이를 하면 다친다는 자조와 체념이 나를 슬프게 한다.

아버지는 늘 미래만 바라보며 살았다. 나중에 잘살게 되면, 나중에 더 넓은 집으로 가게 되면. 그런 식으로 자신의 행복을 유보하며 사셨다. 그런 삶의 태도가 이제 와서 변하지는 않을 테니, 내가 아버지의 현재를 선물해 드려야 한다. 나의 현재와 미래를 위해서라도 그렇게 해야겠다.

나는
조각가가
될 거에요

초등학교 시절은 내내 우울했다. 누구와도 이야기하지 않았고 종일 멍하니 그냥 보냈다. 친구도 없고 의욕도 없어 반에서 꼴등을 하기도 했다. 별로 좋은 기억이 없어서인지 내가 초등학교 때부터 조각가를 꿈꿨다는 사실을 전혀 기억하지 못했다.

결혼을 앞두고 신혼집으로 가져갈 것과 그냥 둘 것, 버려야 할 것들을 정리하다 초등학교 5학년 때 써 놓고 제출하지 않은 군인 위문편지에서 "나는 커서 조각가가 될 거예요"라고 쓴 글을 보고 큰 충격을 받았다. 그랬던가? 까맣게 잊고 있었다.

5학년 때였다. 그때껏 학교에서 한 번도 칭찬을 받아보지 못한 내게 담임선생님은 미술시간마다 그림을 잘 그린다는 칭찬을 해 주셨다. 나의 비누 조각을 보시고서 "경진이는 커서 조각가가 돼야겠다." 하고 말씀하셨는데 내가 조각가라는 직업을 알게 된 게 그때였을 거다. 그 말 한 마디가 나를 여기까지 끌고 왔다고 생각하니, 문득 누군가에게 긴 말을 늘어놓는 게 두렵게 느껴진다.

미대에 가겠다고 생각한 건 고등학교 2학년 겨울방학 때였다. 매우 갑작스럽고 느닷없는 선포였지만 부모님은 매일 아침잠이 모자란 나를 학교까지 태워다 주며 미술학원에서 입시를 준비할 수 있게 지원해 주셨다. 그 이전까지는 무언가를 열심히 한 적이 없었다. 잠을 줄이며 공부하고 그림을 그렸지만, 1년 만에 남들을 따라잡기에는 역부족이었다. 전기에 모두 낙방하고 후기를 준비하며 미술학원에서 밤늦게까지 그림을 그리고 있는데, 오밤중에 아버지가 추가 합격 소식을 듣고 학원으로 달려오셨다. 편의점 봉투 가득 간식을 들고 서서 합격 소식을 전해 주실 때 밤새 석고 데생을 할 요량으로 모여 있던 친구들과 선배들의 눈빛을 지금도 잊을 수 없다.

나는 예술가들이 사회를 변화시키는 최전방에 서 있다고,

아주 오래전부터 생각해 왔다. 예술가가 하는 일은 창조다. 창조하기 위해 다방면에서 동기를 가져오고, 수많은 재료가 자신을 통과해 자신만의 색깔이 덧입혀지길 기대한다. 훌륭한 조각가가 되려면 자기만의 표현 방식을 갖춰야 한다. 내가 나의 스타일을 갖기까지 가장 필요했던 건 믿음이다. 나에게 세계관이 있고, 이 세계관을 물질, 형상으로 풀어낼 기량이 있고, 마지막에는 내가 충분히 잘 표현하고 있다고 믿어야 했다. 그렇게 하나의 스타일을 익혀 가면서도 늘 새로운 작업을 추구하고 구상했다. 조각가로 살아남기 위해서는 가장 먼저 기량으로 평가받아야 했지만 한 가지 스타일에만 머물러서도 안 됐기 때문이다.

꾸준한 연습과 지속 시간이 쌓일 만큼 쌓여도 내 기량이 충분한지 자신할 수 없었다. 그럴 때마다 내가 훌륭한 기량을 갖추고 있다는 믿음을 계속 복기했다.

그렇더라도 세상은 조각 작품 하나에 아쉬워하거나 애달파하지 않는다. 내가 끌어낼 수 있는 최선의 노력으로 작품을 선보이지만, 세상의 관심을 끌기에는 한참 모자랐다. 전시장에 작품을 부려 놓기 바쁘게 다시 짐을 싼다. 게다가 고작 나 정도의 위치를 노리는 지망생이 넘쳐난다. 나는 얼마나 더 작업을 지속할 수 있을까?

좀 더 쉽게 살아갈 방법은 없을까 고민한다. 언제쯤 나의 작품들이 보상받을 수 있을지, 과연 다른 작가들과 경쟁할 만한 작품을 만들었는지도. 이런 질문에 얽매이면 작업을 지속하기 힘들어진다. 나는 나에 관한 가장 근본적인 질문들을 던지고 이 질문에 해답을 찾아가며 바쁘게 손을 움직일 뿐이다. 가끔 작가의 세계관보다 스타일이 도드라지는 작품이 크게 주목받는 걸 보면서 나의 홍보 감각, 혹은 운을 탓하기도 한다. 하지만 작가로서 작업을

지속하려면 나의 세계관을 넓혀가는 게 먼저고, 나의 세계관이 옳다고 믿어야 한다.

흔들리는 믿음에 의지해서라도 지금껏 작업을 이어올 수 있었던 건, 그래도 예술가가 최고의 직업이라 생각하기 때문이다. 내가 경험하고 생각하고 느낀 것들을 표현하고, '나'라는 필터를 통해 세상에 이야기 하나, 물질 하나를 전달한다. 같은 사건을 겪거나 똑같은 일상을 살더라도 누구나 거기서 창작의 발판을 마련하는 건 아니다.

나는 조각 작업으로 비물질적인 것을 지극히 물질적인 것으로 만들어 내는 특별한 지위를 부여받은 것이다. 이 일로써 풍요롭게 살고 싶은 바람도 있지만, 주목받고 싶은 욕망에 사로잡혀 작업을 이어가는 건 정말 괴로운 일이다. 욕망의 바깥에 서 있으면 내 삶의 많은 부분을 제어할 수 있다. 관계 지향적이 될 때는 협업 작업을 하고, 혼자 있고 싶을 때는 개인 작업을 한다. 이럴 수도 있고 저럴 수도 있다. 자유롭고 유연하다. 내가 의미 있다고 생각하는 것들에 집중하고 그것들을 표현하는 나만의 방식이 만족스러우면 그걸로 마음이 풍족해진다. 생활까지 풍족해지지는 않을지라도, 내가 바라던 지점으로 한 걸음씩 가고 있다.

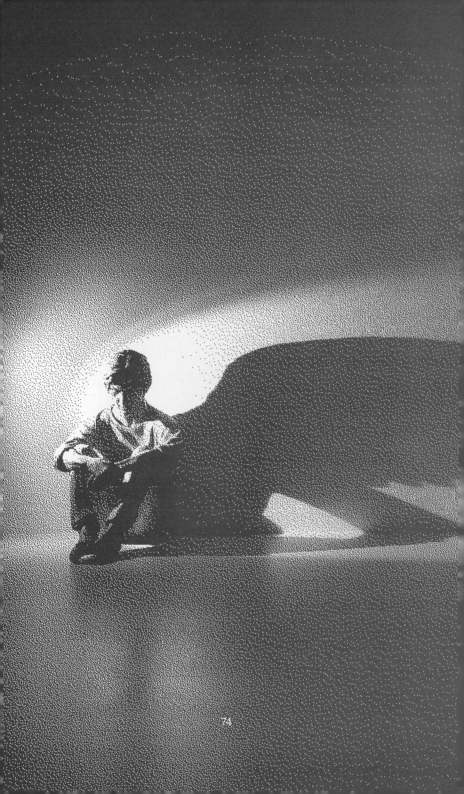

조형물과
조각 작품

돈에 쫓겨 아등바등할 때도 적극적으로 돈을 보고 나서질 않았다. 이 무책임을 어찌해야 할까. 어쩌다가 돈을 벌게 되더라도 그 일을 주의 깊게 들여다보지 않았다. 그러다 보니 돈이 없어 궁색한 상황이 이어지고 자족과 불안, 기대와 실망이 되풀이되었다. 동료 작가 중에는 작업과 전혀 다른 분야의 일을 하며 돈을 벌고, 그렇게 번 돈으로 근근이 생활하면서 작품을 이어가는 이들도 많았다. 2~30대에는 작가들이 카페, 편의점, 빵집, 배달 등 온갖 알바를 전전하면서도 작업을 지속하는 게 대단하고 멋지게 보였지만, 결국 자기 작업과 전혀 상관없는 돈벌이로 생계를 이어간다는 건 작업이 경제 상황에 전혀 도움이 되지 못하고 부담으로만 존재한다는 말이 된다. 그렇게 꾸역꾸역 활동하던 동료 작가들 중 몇몇은 작업의 고통을 벗어던졌다. 조각가로서의 삶을 포기하는 자기 자신을 한탄하면서도 작업을 하지 않겠다고 마음먹으니 오히려 홀가분하다는 고백도 있었다. 나는 그들이 자책 같은 거 훌훌 털어내고 홀가분한 마음으로 생의 다음 과정으로 발을 뻗길 응원했다.

　　시골에 들어오기 전에는 하고 싶은 작업과 해야만 하는 작품 사이의 균형을 유지하면서도 생활을 이어갈 수 있을 거라 생각했다. 그러나 시골로 들어오고 시간이 지날수록 작업 외에 할 줄 아는 것도 별로 없는 내가 사회 활동과 생활 반경은 말할 것도 없고 만나는 사람과 운신의 폭마저 좁은 곳에서 하고 싶은 작업을 얼마나 할 수 있을지 걱정이 커져 갔다.

　　그맘때쯤, 한참 선배님이신 한 작가 분께 연락이 왔다. 50대 중반에 이르니 이제 작품 활동을 이어갈 마지막 여력마저 바닥이 났다며 조만간 작업실로 와서 필요한 재료와 공구를 챙겨 가라고 하셨다. 작품을 어떻게 하실 거냐 물으니 전부 버릴 거라 하셨다.

며칠 뒤 공구와 재료들을 받으며, 작품들은 내가 잘 보관하고 있을 테니 나중에 찾아가시라고, 주지 않겠다는 걸 억지로 뺏어왔다. 그리고 같은 해 또 다른 선배 작가에게 똑같은 연락을 받았다. 몇 달 간격으로 두 분의 선배 작가로부터 많은 재료와 도구와 공구를 이어 받으며, 내 작업실에는 슬픔과 중압감과 긴장감이 엄청나게 늘어났다.

나이가 들수록 작품 외에는 할 수 있는 일이 없어진다. 강의도 끊기고 이런저런 프로젝트, 단기 품앗이 작업도 사라진다. 작품이 나를 먹여 살려주는 것 말고 아무런 대책도 기댈 곳도 없는 상황에 몰리고 만다. 그래서 더욱 작업에 집중하지만 성과는 점점 더 볼품없어지기 쉽다. 하면 할수록 부담감이 커지고, 잔고가 줄수록 작품에서 느껴지는 기백도 움츠러든다. 결국 조각 작업을 하면서 돈을 벌 수 있는 방법은 조형물밖에 없다는 뻔한 결론에 이르게 된다.

여백과 그림자 작업은 어두운 공간에 전시되어야 하는 한계가 명확하다. 경제성과는 완전히 상극이다. 그러나 그림자 작업으로 구현할 수 있는 아이디어만 계속 떠오른다. 내 머릿속에 전통적인 조각 방식으로 표현할 수 있는 작업을 실행해야 한다는 압박과 긴장을 불어넣고 있다. 이렇게 혼자서 애달프고 안절부절하는 나를 보며 아내가 한숨을 내쉬는 것도 당연한 일이다. 이 널찍한 작업실에서 한가하게 그림자와 여백에 치중할 수 있는 게 전부 아내 덕인데, 마치 나 혼자 모든 짐을 짊어가는 사람처럼 굴고 있으니 얼마나 기가 찰까.

수많은 공모 사업을 훑어보다, 개중 공정하게 이루어질 것 같은 공모 몇 군데 작품을 응모했다. 조형물과 조각은 다르다지만 이미 만들었던 나의 작품이 다시 조형물로 거리에 서는 건

부끄럽거나 껄끄러운 일은 아니라 생각했다.

　　아주 오래전 대학을 졸업하고 막막하던 시기에 처음 공모전을 준비했었다. 기법을 통한 표현, 개념과 상관없이 시각적 유희만을 추구하는 작품들이 많았지만 공공의 이익에 대하여, 공동의 선에 대한 어렴풋한 생각들로 포트폴리오를 준비했다. 결과는 보통 안 좋았지만, 같은 기법으로 비슷한 작품들만 재생산하는 작가가 되지 말자 입을 굳게 다물고 15년을 버텨 왔다. 그간 몇 번인가 공모에 뽑혔고, 그런 해에는 경제적으로 조금이나마 안정되어 내 작업에 더 열중할 수 있었다.

　　하지만 아무리 조형물이라 해도 실존하는 물질이 작품과 매칭이 잘 안 될 때, 처음 아이디어를 떠올렸을 때의 설렘은 오간 데 없이 사라진다. 소재를 바꿔 볼까 고심 끝에 이르는 결론은 항상 지금의 소재로 최선을 다하지 않았다는 것이다. 작품을 시작할 때는 늘 내가 할 수 있는 것보다 우월한 작품을 상상하기 때문에 작품의 윤곽이 나오면 실망부터 하는 경우가 많다. 완결 짓는 순간 내 한계를 인정하는 것 같아서 되도록 완성을 미루는 게 아닐까 싶을 때도 있다. 공모 같은 프로젝트를 진행할 때에도 상황은 달라지지 않는다. 그리고 큰 프로젝트일수록 끝이 미약하기 쉽다. 작업 과정에서 꾸준히 의미를 찾고, 더 할 수 없는 데까지 집중력을 몰아붙여야 하는데, 마지막에 가서 내 실망이나 공모 주체와의 견해 차이로 적당히 타협점을 찾아 마무리 짓고는 했다.

　　공공장소에 영구 설치되는 작품은 전시장에서 잠시 스쳐 가는 작품과 질적으로 다르다. 빌딩이나 공원에 설치된 야외 조형물들이 작가의 세계를 엿보기 어려운, 개성 없는 작품들이 대부분인 게 안타깝다. 역사의 아픔을 표현한 소녀상이 천편일률적인 모습으로 세워지는 것도 무척 아쉽다. 내가 하고 있는 그림자 작업은

어두운 공간에서 진가가 드러나기에, 지나간 역사에서 흐려지고 묻힌 이야기를 다시 조명하는 데 적절하다. 예컨대 소녀상을 구상하더라도 나에게는 그림자라는 좋은 방식이 있다.

그러나 기본적으로 그림자 작업을 조형물화하는 건 너무나 어려운 일이다. 내 작업 중에서는 그나마 여백 작업이 조형물에 적합하며, 최근 떠올린 구체 조각 시리즈도 조형물로 괜찮아 보인다. 하지만 아직 개념조차 제대로 서지 않은 작업 방식을 두고 지금 당장 뭔가 시도하는 게 섣부른 것 같기는 하다. 그러나 숙고와 개념 정리 따위는 빠듯하게 진행되는 공모 일정에 흔적 없이 묻혀 버린다.

기법으로 연결고리를 짓고 나면, 여백이 아닌 다른 형태를 만들어도 나의 새로운 작업 방식이 될 수 있을까? 구체 작업은 하나의 점에서부터 구체의 크기를 키워 가며 가장 보기 좋은 형태를 포착해 보는 방식이다. 이미 만들어 놓은 형태 속에서 개별적인 구체를 키웠다 줄였다 반복하며 전체 형태를 완성해 가는 것이다.

공간에 맞는 이미지를 만드는 것, 다양한 형태를 갖추는 것, 흥미로운 요소와 조형성을 갖추는 것. 이 모든 것이 하나의 흐름과 개념을 유지해야 하고, 작가가 고수해 온 작품 세계 안에서 연결되어야 한다. 그렇지 않으면 소위 말하는 조형물 업자가 되고 만다. 조형물 설치로 가족을 부양하는 것도 중요하지만, 이 과정에서 내 작업 방식을 확장할 수 있다면 돈 벌기 위한 작업만 했다는 허탈함도 덜어낼 수 있을 것이다.

15년 전이나 지금이나 나는 작품 〈꿈을 안고 가는 사람〉처럼 살고 있다. 일관되게 이상만 좇으며 살았다. 〈꿈을 안고 가는 사람〉은 이상만이 유일한 길인 것처럼 주위를 둘러볼 생각조차 하지 않고

앞만 보고 달린다. 최근 비슷한 주제로 그림자를 추가하여 만든 〈길〉은 〈꿈을 안고 가는 사람〉보다 발전된 형태로, 내가 지향하는 모습이며 모든 수도자의 모범과 같은 형태다. 거친 바람에 시달리면서도 가슴속에 자기 세계를 품고 가는 모습. 그림자로 비치는 원의 형태가 내면 세계라면 내딛는 발의 형상은 포기할 수 없고 벗어날 수도 없는 현실이다.

조각과 조형물은 앞으로도 병행하게 될 것이다. 둘 다 작업 과정에서 의미를 찾고, 섬세하게 마무리하며 나의 것으로 만들어야 한다. 둘을 갈라 조각에는 의미를 부여하고 조형물은 부끄러워하는 건 내 작업 한 갈래를 포기하는 것이다. 내가 처한 상황을 바로 알고, 나 자신에게 솔직해야 한다. 물론 나 자신에게 너그러운 태도로 작업해서도 안 된다. 우리 집 대문 앞에 세워 둔 〈꿈을 안고 가는 사람〉을 보다 보면 지금 내가 하고 있는 생각보다 이미 만들어 놓은 작품이 나의 현재 모습을 더 잘 표현해 주고 있다는 생각이 든다.

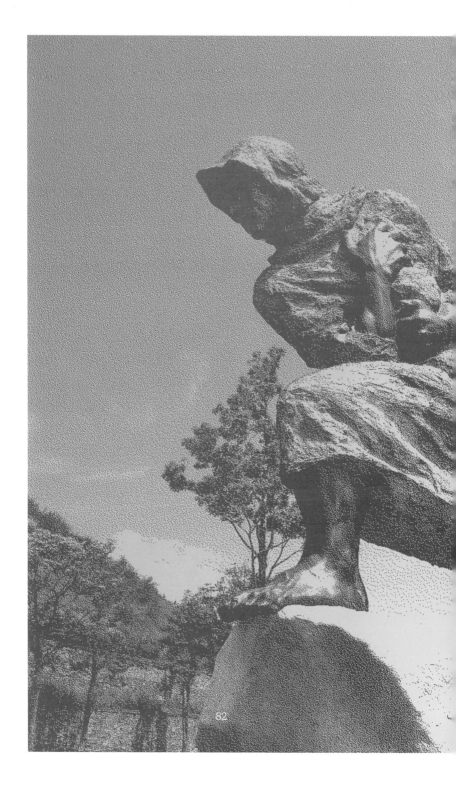

83

새로운
작업으로
진입

84

얼마 전 후배 작가에게 NFT라는 것에 관해 듣게 되었다.
가상화폐가 거래되듯 작가가 작품 이미지를 등록하면 화폐처럼
거래가 되고 수수료를 받는 방식이라기에, 포털에 검색해 보니 몇
안 되지만 황홀한 사례들이 올라와 있었다. 뜬구름 같은 개념들로
정신을 혼미하게 한 뒤, 더 늦으면 안 된다는 조바심을 심어 주는
듯했다. SNS를 들여다보니 이미 발 빠르게 그 세계에 작품을
선보인 작가들이 있었다. 내 눈에는 아직 작품이라기에 한참
부족한 단계의 이미지일 뿐인데, 그것들이 화폐의 가치를 갖는다니
참으로 이해하기 힘들다. 이게 현실적으로 가능한 일인가? 세상은
정신을 못 차릴 만큼 빠르게 변하고, 나는 늘 그 변화의 변두리에서
쭈뼛대고 있다.

후배 작가의 전시를 보러 갔다가 모든 작품을 3D 그래픽으로
만들어 3D 프린터로 뽑은 것이라는 말을 들었다. 손의 맛이나
인간적인 느낌은 당연히 없었지만, 굉장히 매끈하고 세련된
아름다움이 있었다. 현대적인 느낌과 방식으로 만들어진
작품들이라 어쩌면 불모지 같은 조각 시장에 새로운 판로를
열 수도 있을 것 같았다. 변화하는 세상에 발맞추어 나도 3D
프로그램을 배워야 할까 생각했다. 3D 작업이라는 건 현실이 아닌
가상공간에 작업을 부려 놓는 것이고, 나는 단지 언젠가 현실에서
구현될 거라는 믿음만으로 작업을 해야 한다. 섣부르게 그 세계에
힘을 쏟지 말고, 지금 작업에 열중해야 하는 건 아닐까? 하지만 3D
그래픽으로 작업하면 현실 세계에 흔적을 남기지 않을 수 있다.
만들어 둔 작품들을 하드 케이스 하나에 담으면 그만이니 쌓여
가는 작품 때문에 고민할 필요도 없다. 무엇보다 차후에 작업의
완성도를 높일 수도 있고, 다시 꺼내서 활용하기도 편리하다. 크기
조절도 쉽고, 추후 발전시키는 것도 가능하다. 흙으로 하는 작업은

재미있지만, 캐스팅이 고되고 내 몸이 거부하는 육체적 고통을 매번 반복해야 한다. 내 손은 매우 거칠어져 손가락 마디마디가 울퉁불퉁하게 튀어나왔고, 조금씩 보기 싫게 휘어졌다. 오른손 약지의 뼈마디가 불뚝 솟아 있어 병원에 갔더니, 손을 많이 써서 뼈가 자랐단다. 한 해 한 해 손은 더 거칠어지고 휘어가고 있으며 미세한 떨림도 멈추지 않는다. 이제 손으로 하는 흙 작업에서 벗어나고 싶다는 생각마저 든다. 무엇보다 온종일 작업한 다음 날이면 몸이 뻣뻣하게 굳어버린다. 3D 작업은 이런 면에서 현실적인 해결책이 될 수 있다.

아니야, 나는 흙 만지는 시간을 좋아하고 물성과 교감하는 몰입의 시간을 기꺼워하며 숟가락 들 힘만 있어도 헤라를 들어야 해, 지금의 방식을 고수해야 해, 그런 반발심이 일제히 솟구치기도 한다.

그럼에도 배웠다. 일주일에 한 번 은평구까지 2시간 반을 달려가서. 코로나로 전시와 강의 등 대부분의 사회활동이 막혔고, 할 수 있는 일이 별로 없어 무력감이 몰려왔으며, 온라인 환경에 익숙해져야만 했기에 매일 컴퓨터와 씨름을 하다 보니 어느새 가상의 공간에서 흙 주무르듯 작품을 만드는 프로그램을 유튜브를 보면서 따라 하고 있었다. 유튜브만으로 한계가 느껴져 유튜브에 강의를 올리는 선생님을 찾아갔던 것이다. 짧은 기간 속성으로 내게 필요한 것을 배웠다.

현실에서 만들기 어려운 것들이 3D로는 너무 쉽게 해결되었다. 예를 들면 정확한 구체나 다각형의 작업물을 현실에 만들어 내는 것은 무척 어렵고 신경 쓰이며 때로는 불가능하지만, 그런 기하학적 형상이 가상공간에선 1초 만에 해결된다.

코로나를 겪으며 물질을 다루는 방식에 대한 죄책감과 회의를 느꼈다. 나를 제외하면 아무도 의미 두지 않을 작업을 위해 무수한

쓰레기만 양산한다는 죄책감. 물질을 제외한 그림자와 여백을 드러낸다면서도, 끊임없이 물질을 다뤄야 하는 모순. 내가 죽고 나면 작품조차 쓰레기 처리되지 않을까 싶은 걱정. 그러지 않기 위해 소멸하지 않을 가치 있는 작품을 만들어야 함에도 손은 자꾸만 마우스를 쥐었다.

재미있기도 했다. 며칠씩 걸려야 구현될 작업을 순식간에 만들 수 있다는 즐거움. 디테일을 살린다면야 끝이 없겠지만, 대략의 형태는 금세 완성되기에 본격적인 작업을 시작하기 전 에스키스를 3D로 만들어 보는 것이 좋겠다고 생각됐다. 자꾸 다루다 보니 현실에서 만드는 것보다 효율적이기도 했다. 실현했을 때 느낌을 미리 파악할 수 있고, 머릿속의 이미지가 구체화되는 시간도 줄었으며, 수정도 너무 쉬웠다. 마음에 안 들면 갈아엎는 것도 클릭 한 번이면 해결됐다. 마음에 들면 3D 프린터로 뽑아볼 수 있고, 크기도 얼마든지 조절할 수 있으며, 잘 풀리지 않을 때는 오랫동안 저장해 두었다가 나중에 다시 찾아 손보면 되었다.

나는 조각과 그림자와 여백을 통해 내면의 이미지를 가시화한다거나, 늘 곁에 있지만 간과하기 쉬운 것들에 관해 이야기하고 있었다. 작품을 떠올리고 구체화하기까지 오랜 시간이 걸리는 작업이다. 제 아무리 손이 빨라 아무 생각 없이 떠올리고 만들어 내는 작품들이 있었다 한들, 그 또한 물리적인 과정이기에 불실과 교감히는 시간이 길었다.

그러다 3D를 조금 다룰 수 있게 되니 형태의 변형에 대한 가벼운 아이디어만 떠오른다. 순식간에 형태를 잡고 1초 만에도 뒤엎을 수 있으니, 흙 작업을 하던 시기와 전혀 다른 형태들이 떠오른다. 누군가 3D 모델링으로 나와 같은 작업을 구현하진 않았는지, 어디선가 누군가가 이미 만들어 놓지는 않았는지 크로스

체크도 끊임없이 하게 된다.

　3D 그래픽으로 이미지를 만들다 보면 오랜 숙고 과정이나 개념정리 없이 형태만 가지고 노는 시각적 유희 속에 빠지기 쉽다. 이게 정말 내가 원하는 작업 방식의 전환이 맞나 싶은 걱정도 든다. 경제적인 유익을 위해 그동안 내가 비판적으로 생각했던 것을 이렇게 쉽게 받아들여도 되는 걸까? 혹시 이전에 떠올랐던 이미지들을 생각 없이 구현하는 건 아닐까?

　결론은 바로 나지 않는다. 해 보기로 했으니 그저 하고 있을 뿐이다. 그동안 내가 해 온 흙 작업의 사전 작업 격의 용도가 아니라 전혀 다른 방식으로 작업하게 되는 건 당연한 절차였다. 더 배워 갈수록 흙을 만지는 느낌과 차별화된 방식으로 새로운 작품을 만드는 것이 효율적일 것 같아 어렴풋이 떠올렸다가 실현하지 못했던 작업들, 즉 현실에서 흙으로 만들기 어려운 작업들을 시도하게 되는 것도 자연스러웠다. 새로운 도구를 통해 완벽히 새로운 작업 세계로 진입하는 느낌마저 들었다. 작업의 방식이 손으로 물질을 다루는 것에서 마우스로 3D 공간을 다루는 것으로 바뀌고, 재료도 무거운 흙에서 가벼운 스티로폼으로 바뀌어 간다. 고된 캐스팅 과정 없이 직조가 가능하고 많은 과정이 외주로 진행된다.

　그동안 언감생심 생각만 간절하고 그래픽 비용 때문에 감히 제안하지 못했던 조형물 공모도 시도할 수 있게 되었다. 이렇게 만들어 내는 3D 작업들을 내 작품이라 여길 수 있을지 고민이 되었지만, 덕분에 공모에 당선되어 한시름 놓게 되었다. 픽솔로지사가 없었다면 감히 구현할 수 없는 작업. 3D 프린터나 CNC 가공이 없다면 실현할 수 없는 작업. 너무 구태의연하고 고리타분한 고민인데, 막상 나의 일상이 되고 나니 내 것 같지

않은 것을 내 깃으로 어떻게 정의 내려야 할지, 어떤 방식으로
의미화해야 할지 고민이다. 하지만 의미라는 건 때로는 행동한 뒤
따라 붙는 변명 같은 것이므로 어떻게든 만들어질 것이다.

존경하는 선생님께서 조형물 작업을 소개해 주신 데다 아내의
간절한 엄포가 있어 다시 공모 준비를 했다. 이 작업으로 단기간에
그래픽 솜씨를 끌어올릴 수 있는 계기가 되었지만, 심의에 떨어졌다.
작품성 부족과 조형성 부족이란다.

여백 형상을 발견하지도 못했을 것 같은 의심스러운
심의위원들이 그간 고수해 왔던 내 작업의 작품성과 조형성을
부정했다. 하지만 오랜만에 찾아온 기회를 날려버릴 수 없어
〈찰나〉라는 작품을 3D로 만들어 다시 제안했다. 이번에는 다행히
심의에 통과했다. 안도의 한숨을 내쉬며, 이제 힘들여 손으로 작품
크기를 키우는 게 무모한 짓 아닌가 하는 생각마저 하고 말았다.

나는 작품을 만드는 사람이다. 작품을 통해 나의 삶을
보여 주어야 하고, 그것이 가상공간이라 할지라도 내 생각과
개념이 녹아 있어야 한다. 물론 가상공간에서만 시도하고 물질로
실현되지 않는다면 의미 없는 일일지 모른다. 그러나 분명한 건
이제 가상공간이 현실 세계만큼이나 커져 버려 나 역시 그 공간을
외면하기 어렵게 되었다는 것이다. 이제 우리는 두 세계를 동시에
살아가야 한다. 3D 작업에는 그림자나 여백 같은 부제의 발견,
물질을 바라보는 인류의 위기나 절멸처럼 너무 진지하고 무거운
주제를 담기보다 훨씬 가볍고 재미있는 태도를 가져야 할 것 같다.
새로운 방식에 진입하는 데다 아직 서투르기까지 하니 이제까지
내 삶을 지배했던 암울하고 무거운 태도와 주제를 담을 수가 없다.
솔직히 이런 형태에 담을 만한 주제도 딱히 없다. 밝고 산뜻하며
단순한 형태를 떠올린다.

도구가 생각을 지배한다.

당진의
철 조각

난생처음으로 레지던시 프로그램에 참여했다. 최근 조형물 공모에 당선되어 경제적으로 한숨 돌릴 수 있었던 덕분이다. 폐교를 전시 공간으로 멋지게 탈바꿈한 충남 당진의 아미 미술관에서 7~8월 두 달 동안 '에꼴 드 아미 레지던시'를 진행한다는 공지를 보고 지원했다. 2021년 이곳에서 전시를 했던 인연 덕분인지, 뜨거운 여름을 작업으로 불사르도록 허락받았다.

작업 공간은 일제강점기 때 일본에 쌀을 보내기 위해 지어졌던 100년 된 창고다. 이후 소금 창고로 사용되다가 버려졌는데, 보수를 거쳐 레지던시 작업실로 탈바꿈했다. 참여 작가 다섯 명이 공간 구분 없이 함께 작업실을 사용하고, 숙소는 주최 측에서 바닷가 풍광 좋은 곳에 마련해 주었다. 얼마 만에 다른 사람과 부대끼며 작업하는 건가 들뜨기도 하고, 아주 오랫동안 혼자 작업해 왔기에 사회성이 떨어지진 않았을까 걱정이 되기도 했다.

처음에는 해양 쓰레기로 기후 위기나 이상기온, 지구 온난화 같은 환경파괴 이야기를 해 보려 했다. 너무 흔한 주제지만 요즘 같은 시기에 이보다 더 중요한 주제는 없어 보였다. 7월 초 한낮의 뜨거움을 피해 새벽과 저녁나절에 바닷가를 누비며 해양 쓰레기를 모았다. 플라스틱 쓰레기나 스티로폼 덩어리로 동물 형상 정도는 어렵지 않게 만들 수 있을 거라 예상했다. 그런데 마음에 들거나 작업에 써먹을 만한 쓰레기가 예상 외로 많지 않았다. 그마저도 새벽마다 노인 일자리 예산으로 편성된 동네 할머니들이 죄다 마대에 담아가 버려서 한발 늦은 나는 가져갈 게 거의 없었다.

그러다 어패류가 잔뜩 붙은 뭔가가 눈에 들어왔다. 따개비며 굴 따위가 붙은 쇠붙이였다. 이 무거운 쇳덩이가 가라앉지 않고 파도에 휩쓸려 여기까지 왔다니. 잔뜩 녹이 슬어 조금만 힘을 줘도 툭 부러지거나 바스러졌다. 이 부식된 것에 어패류가 붙은 모습이

왠지 마음에 쏙 들었다. 이런 게 디 있나 싶어 어슬렁거리다 보니 생각보다 바닷가 여기저기에 많이 너부러져 있었다. 그렇다고 눈에 잘 띄는 건 아니었다. 어패류로 몸을 감싸고 완벽하게 위장하고 있기에 쉴 새 없이 두리번거리고 집어 들고 만져 봐야 했다. 저 멀리 쇳덩이 같은 것이 보여 갯벌을 헤집어 한참 걸어갔다가 헛걸음을 했던 적이 한두 번이 아니었다.

주운 쇳조각들을 해변에 늘어놓고 잠시 생각에 잠긴다. 쇠라는 것은 얼마나 가볍고 약한가. 수명은 또 얼마나 짧은가. 내가 주운 쇳덩이들은 아마도 만들어진 지 십수 년밖에 되지 않았을 것이다. 길어야 백 년. 눈앞에 펼쳐진 수많은 돌맹이에 비하면 한없이 하찮고 앳된 존재다.

수집한 철 조각에는 굴 껍데기나 따개비가 잔뜩 붙어 있고 갯벌에 여러 겹으로 코팅되어 전기가 통하지 않았다. 용접을 하려면 철 조각에 붙은 온갖 것들을 그라인더로 갈아서 제거해야 하는데, 그런 자연물들을 제거하고 싶지는 않았다. 철 조각 하나하나 요리조리 살피며 어떤 모습으로 조합할 것인지 그려보고, 전기가 흐를 정도로 최소한의 것들만 그라인더로 털어낸 뒤 용접을 시작했다.

당진 갯벌은 대규모 간척 사업이 진행되며 포구의 기능을 상실했다. 새로 생긴 땅에는 산업단지가 생겼다. 갯벌은 장기적으로 보면 무한한 자연의 보고이지만, 오섬 소금 창고에서 장고항까지 직선거리로 대략 10여 킬로미터, 그 끝이 보이지 않던 갯벌에 전국 각지에서 퍼 날라 온 흙이 덮여 맨땅이 되고 아스팔트가 깔려 바다의 흔적을 완전히 지웠다. 원래 어민이었던 주민들은 어느 순간 농민이 되었고, 그들이 타던 배는 대부분 항구에서 폐기되었다.

그중에는 항구로 돌아올 수조차 없던 배도 있었다. 일종의

해상 작업대처럼 바다 멀리 띄워 놓은 동력 없는 배들이었다. 그 배를 곳배, 젓배라고도 하고, 스스로 움직일 수 없으니 '멍텅구리 배'라고도 불렀다. 오래된 멍텅구리 배는 바다에서 갯벌로 끌려 나와 포클레인에 분해되었다. 내가 주운 쇳조각들은 그렇게 사라져 간 오래된 배들의 잔해였던 것이다. 동력이 없어 항구에 닿을 수 없던 배. 먼 바다에 나갈 꿈도 없이, 항구에 닿을 소박한 위안도 없이 외롭게 빈 바다를 지키며 둥둥 떠 있던 배. 그 멍텅구리 배 조각들로 나는 또 다른 형상을 만들기 시작했다.

간조에 맞춰 갯벌에 나가 쇳조각을 주워 모아다가 나부터가 뭔지 모를 형태들을 만들어 보다가 하나쯤은 구체적인 형상을 만들어야겠다는 생각이 들었다. 그렇게 시작한 작품이 평소에 즐겨 만들던 명상하는 인간의 모습이다. 명상하는 인간 형상을 자주 떠올리는 건 명상이 인간 삶의 지향점과 방향을 알려 준다고 생각하기 때문이다. 물론 오해일 수도 있다. 그런 생각을 하면서도 명상을 하며 살고 있지는 않으니까. 주어진 환경에 기꺼이, 행복하게 순응하고 사는 사람이라면 명상 같은 거 안 해도 되겠지만, 순응이 문제라고 생각하는 사람이라면 불합리에 맞서거나 개선하려는 의지와 힘을 모으기 위해서라도 명상을 해야 하지 않을까, 평소 그런 생각을 해 왔다. 분노와 열정만으로 투지와 의지를 이어갈 수는 없다. 깊이 생각한다는 것은 머릿속에서만 머무는 것이 아니리 다음 행동까지 포함하는 것이므로 세상 사람들 말대로 명상이 좋은 거라면 반드시 그런 기능이 수반되어야 하나.

하루는 작업복 차림으로 철 쪼가리들을 잔뜩 짊어지고 바닷가로 걸어오는데 마을 어르신들이 나를 유심히 지켜보고 있었다. 거리가 좁혀질수록 할아버지들의 다부진 몸집에 짐짓 비장함까지 차오르고 있었고, 인자함, 친절함과는 극단적으로

절연한 눈빛으로 나를 응시했다. 매일 아침 외지인이 본인들의
해안가를 훑으며 뭔가를 건져 가고 있으니 날을 잡아 혼쭐을
내주리라 벼르고 벼르셨을 거다.

아까 던져두었던 철 조각들에 주섬주섬 들고 온 쇳덩이들을
모아 놓고 어르신들을 다시 올려다보니, 그사이 표정이 싹
바뀌어 있었다. 노려보던 눈빛은 어느새 부드러워져 불쌍하다는
눈빛이었다. 그리고 하시는 말씀이 '요즘 젊은 사람들 참 힘들어',
'우리 며느리는 애도 안 낳아', '우리 아들은 말도 못 하게 해', 그런
이야기들이었다. 행색으로 보나, 하는 짓으로 보나, 바닷가에서
고물을 주어 고물상에 파는 사람으로 보였던 거다. 어르신들이
자식 세대, 젊은 세대의 고충을 이해하는 데 일조했으니, 나 하나쯤
망가진다 한들 어떠하리.

이른 아침 장고항에서 철 조각들을 줍다가 마주치는 재활용
수거 할머니들께, 제 몰골을 봐서는 믿기 어려우시겠지만 이
쇳덩이들로 조각 작품을 만들 거라 말씀드렸다. 혹시 제가 주워
놓은 것과 비슷한 철물을 발견하시거든 잘 보이는 곳에 놓아
주십사 부탁도 드렸다. 주로 플라스틱이나 비닐처럼 눈에 잘 띄는
쓰레기를 줍던 할머니들은 나보다 빠르게 해변을 훑으며 지나갔고,
지나는 길에 철물이 보이면 내가 찾을 수 있도록 바위 위에
올려두셨다. 물때가 바뀌며 나도 이른 새벽에서 늦은 아침에 철물을
수집하는 것으로 시간대를 바꾸었는데, 나갈 때마다 할머니들이
바위 위에 가지런히 올려 두신 철물부터 눈에 들어왔다.

해물 채집할 때 한계선을 넘어 아무 데나 들쑤시지 말라고,
어촌계에서 확성기로 계속 주의 방송을 내 보낸 날이 있었다.
그런데 확성기를 든 분이 나를 보더니 이 사람은 조개 캐는 게
아니니 마음대로 하게 내버려 두라고 하셨다.

딸도 방학을 맞아 주말이면 나와 함께 지내다 보니, 아침마다 같이 철 조각을 주우러 다녔다. 처음엔 뭐가 돌이고 쇠인지 구분하지 못해 내가 열 개 주울 때 한 개쯤 겨우 발견하더니 나중엔 익숙해져서 곧잘 주웠다. 게다가 쇠를 주울 때 가져가는 유일한 도구인 자석을 딸이 독차지해서 알쏭달쏭한 조각들은 딸에게 확인받으러 가야 했다.

나는 보통 작품에 대한 아이디어가 떠오르면 드로잉북이나 노트, 하다못해 핸드폰에라도 메모를 해 두고, 나중에 아이디어를 그림으로 구체화한다. 한 손에 쏙 들어올 만큼 작은 크기로 모형을 만들고 작업이 가능하겠다는 판단이 들면 소품으로 구현한다. 소품으로 만든 작품이 썩 마음에 들거나 반대로 어딘가 아쉬운 마음이 들면 대형 작업에 착수한다.

주로 구체적인 형상을 소조 작업으로 표현하기 때문에 숙달된 기술과 시간 투자가 필요할 뿐, 직관이나 감각이 개입할 여지는 별로 없다. 그런데 당진에서의 작업은 달랐다. 처음부터 어떤 형상을 만들겠다는 계획이 없었고, 주워 온 철 조각들을 이리저리 맞대 보고 붙여 가며 용접하다 보니 즉흥성과 감각과 직관의 결과물이 되어 가고 있었다.

작업의 핵심은 철물에 붙은 자연물이었다. 인간이 만든 인공적인 철에 자연물이 붙으며 자연으로 돌아가는 과정. 그 자연물을 최대한 드러내고 싶었기에 채집한 형상 그대로를 유지하려 애썼지만, 그러려면 나의 기존 스타일을 버려야 했다. 채집한 쇳덩이들을 요리조리 살피고 덧대며 완성해야 하기에 즉흥적인 직조 방식으로 작업할 수밖에 없었고, 그 과정이 무척 어려웠지만 즐거웠다. 오늘 주운 철 조각이 어떤 작품이 되어 튀어 오를지 몰라서 더 설렜다.

결국 자연이 인간보다 강하다. 두 달간 레지던시를 경험하며 가장 좋았던 점은 다른 건 아무것도 신경 쓰지 말고 작업만 하면 돼, 하는 분위기였다. 지금껏 나에게 그런 시간이 얼마나 됐을까? 물론 가족과 함께 보내는 시간도 즐겁고 행복한 일이지만, 집안일을 하고 강의를 하고 돈을 벌기 위해 아등바등 살다 보면 작업에 집중하기란 여분의 시간으로 족할 때가 많았다. 레지던시 기간 중에도 여러 일을 소화하느라 멀리 떨어진 집과 미팅 장소를 오갔지만, 그래도 피곤하지 않았던 건 당진에 오면 작업만 신경 쓰면 된다는 편안함 때문이었다. 그리 대단한 결과물이 나오지 않았을지라도, 나와 비슷한 생각에 잠긴 작가들과 함께 두 달을 마음껏 즐겼다.

하지만 당분간 다시 레지던시를 하지는 않을 것 같다. 아내의 희생과 짧은 기간이나마 아이가 자라는 모습을 볼 수 없다는 안타까움, 그리고 돈을 벌어야 하는 압박감. 다시 일상으로 돌아가면 집과 작업실을 정리하고 새로운 작품을 만들어야 하고, 조형물 작업을 위한 준비도 해야 한다.

당진에서의 가장 큰 성과는 지난 10여 년간 스스로를 그림자와 여백에 가두어 두었다는 생각을 하게 된 것이다. 이제 일상으로 돌아가면 스스로 정한 한계에 갇히지 말고 더 넓고 다양한 작업들을 해 나갈 것이다. 살아내기 위한 작업과 내가 하고 싶고 보여주고 싶은 작업, 모두를 더 자연스럽게 아우를 수 있을 것 같다.

주어진 환경이 변하고
재료가 바뀌어도
나는 내 식대로 작업할 수 있겠다는 확신이 든다.

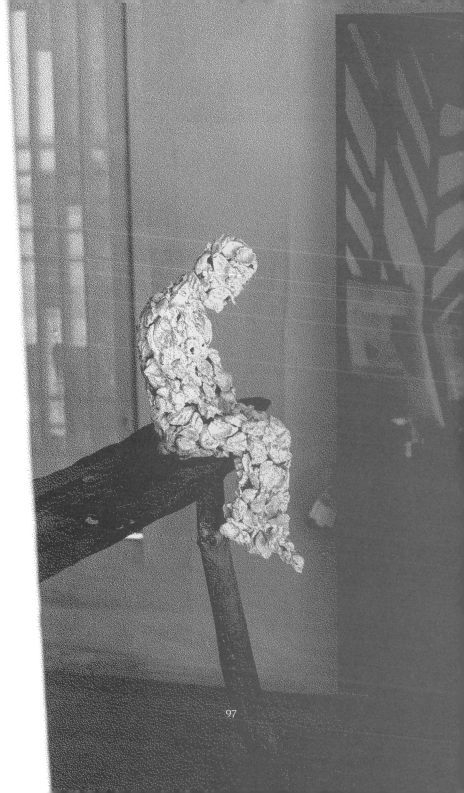

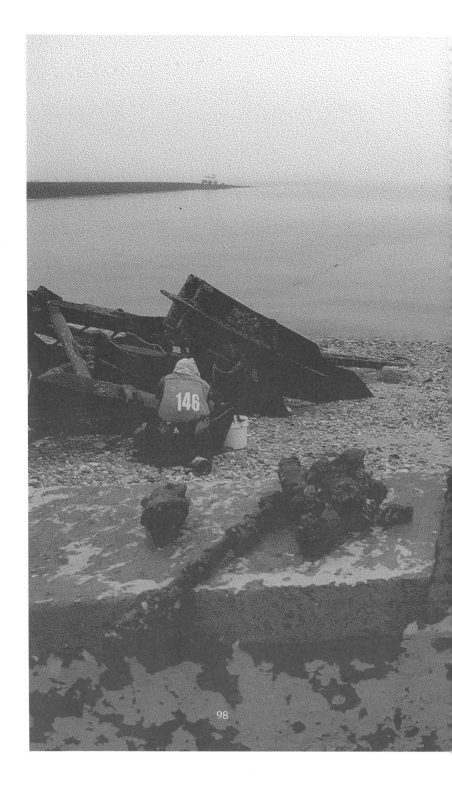

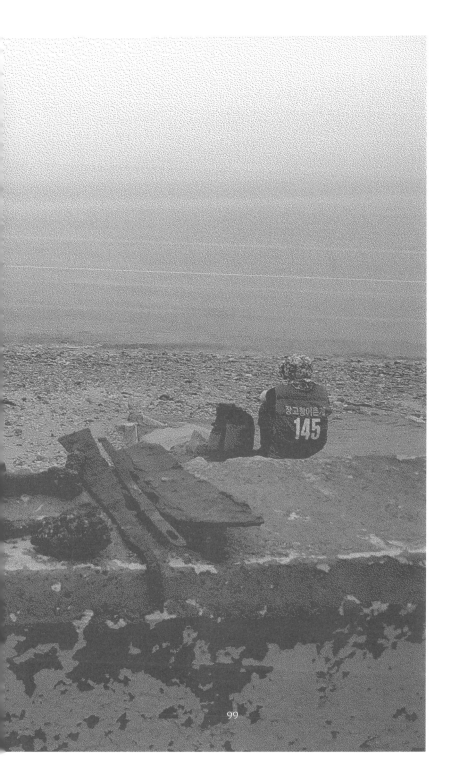

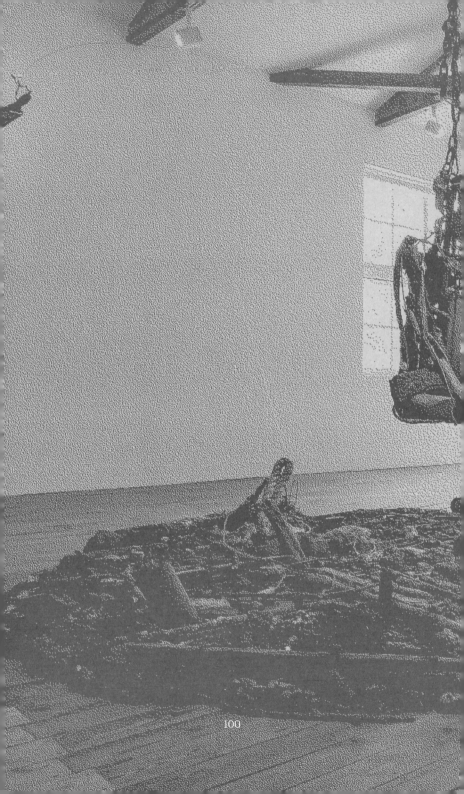

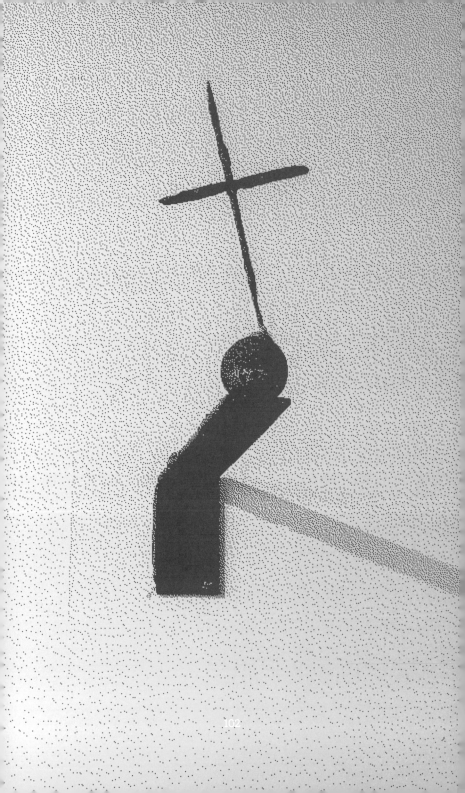

2장

나를 둘러싼 세계와
함께 움직인다

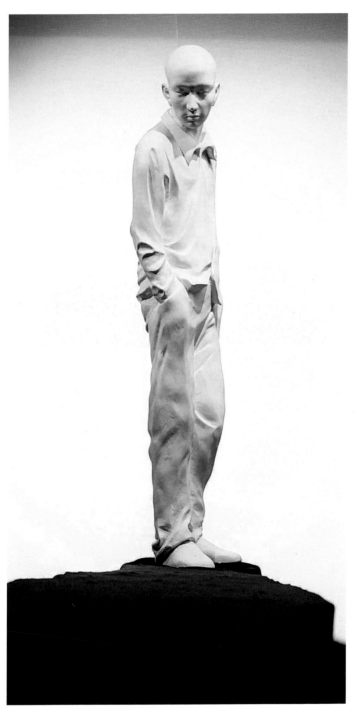

〈다시 늘〉 / 석고, 혼합채료 / 180×100×350cm / 2004

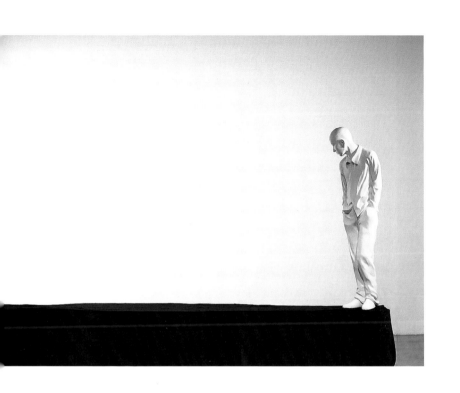

조각가로 산다는 건
무너지는 일의 끊임없는 반복이라는 것을

그때는 알지 못했다.

이른 저녁. 길을 걷다가 내 그림자에 뚫린 구멍을 하나 발견하였다.
창문에 반사되어 바닥에 떨어진 빛이 내 그림자의 가슴에 빈
공간을 만든 것인데, 그 순간 나는 그 구멍이 사라질 때까지 오가는
사람들의 눈총을 의식하며 그 자리에서 못 박힌 듯 멈추어 서 있었다.
다시는 가슴에 구멍이 뚫리는 일이 없기를 바라면서.

대학을 졸업하고 막막했던 시기가 있었다.
조각가가 되기 위해선 갖춰야 할 것이 너무
많았다. 작업실, 공구와 도구, 재료. 이중 어느
것 하나 갖추지 못했던 나는 아르바이트를
전전하며 이렇게 허송세월을 보내는
건가, 작가가 될 수 없으면 어떻게 하지,
온갖 우울함에 짓눌려 살았다. 그 우울과
막막함으로 오랫동안 사귀었던 여자 친구와도
헤어졌다.

내 긴 그림자에 뚫린 작은 구멍
하나에도 무너지고, 그런 절망이
다시는 반복되지 않길 바라던 나의
바람과 달리, 조각가로 산다는 건
무너지는 일의 끊임없는 반복이라는
것을, 그때는 알지 못했다.

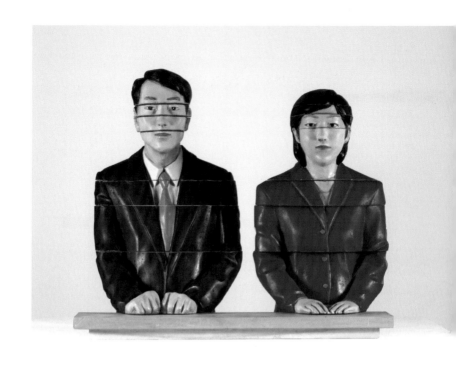

News

정보는 진실이 아니라 입장이다.

뉴스는 사건과 사고를
객관적으로 전달하지 않는다.
자기 입장을 대변하는 해석을 전달할 뿐이다.

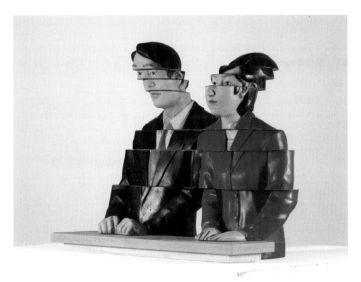

〈News〉/ 합성수지에 채색 / 70×30×50cm / 2007

우리가 매일 접하는 뉴스와 신문, 각종 미디어의 정보들은 신속, 정확을 목표로 한다. 그러한 정보가 언제나 진실인 것은 아니다. 새로운 사건과 사고에 관해 모두가 저마다 입장에서 목소리를 내고 있을 뿐이다. 같은 사건이지만 텔레비전 채널에 따라 전혀 다른 입장에서 전달한다. 이 작품은 그러한 확증편향을 시각적으로 표현한 것이다. 정면에서 볼 때에만 흐트러짐 없이 바로 보이고, 조금만 시점을 달리하면 분절되어 전혀 다른 상황이 연출된다.

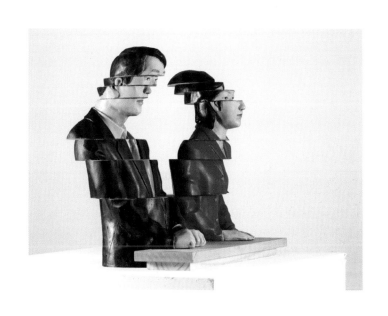

노무현 대통령 재임 당시 모든 언론이
사실이 아닌 '입장'을 뉴스로 만들어 떠드는
현실을 개탄하며 만들었던 작품이다.
15년이 지났어도 미디어가 그때 그 모습에서
별반 다를 바 없다는 게 놀랍다. 원래 그들의
속성이 그런 걸 나만 몰랐나 보다.

최고의 미인은
누구인가

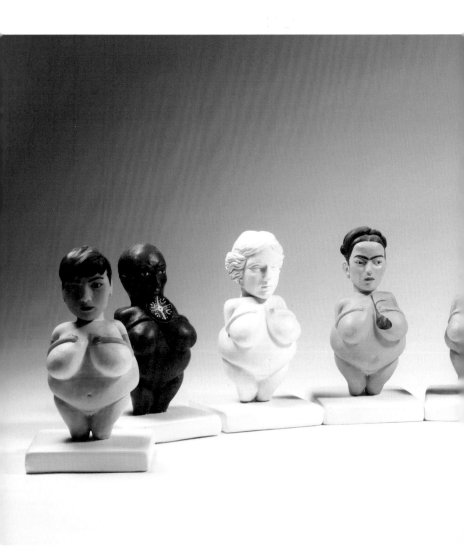

당연하다고 생각해 온 것을
왜 당연한지 묻는 것이 인식의 첫 단계다.
우리가 질문을 던져야 할 대상은
미지가 아니라 당연하게 받아들여 온
온갖 상식들이다.

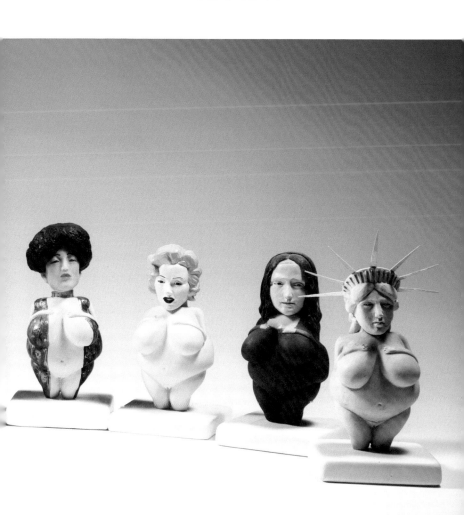

〈최고의 미인은 누구인가〉/ 혼합재료 / 각각 10×10×20cm / 2008

고고학자들은 오스트리아의 빌렌도르프 지역에서 발굴된 돌로 만든 조각상에 〈비너스〉라는 이름을 붙였다. 얼굴은 알아볼 수 없고 가슴과 배만 불뚝 불거진 모습에 팔은 가녀린 모습으로 가슴 위에 얹혀 있다. 뚱뚱하고 머리 크고 다리 짧은 기원 전 2만 년경 만들어진 조각상에 아름다움의 상징을 갖다 붙인 이유는 무엇일까?

씨족 사회에서는 구성원 수가 적으면 큰 동물을 사냥할 수 없고 수확물도 적으며 이웃 부족의 침입에 취약하다. 지금도 원시 밀림에서 식인 풍습을 지켜가는 부족들에게 외지인은 그저 외지인일 뿐이지만 바로 옆 동네 이웃 마을 사람들은 악마이며 사냥감이다.

평균 수명이 20세일 정도로 척박한 환경에서 원시 부족들이 선택한 방법은 오래 살기보다 많이 낳는 것이었다. 당연히 모계사회였을 것이고, 아이를 많이 낳는 부족원 어머니가 족장이 되었다. 그런 사회라면 얼굴도 없이 그저 아이를 많이 낳고 기르도록 젖이 풍부하고 엉덩이가 펑퍼짐한 모두의 어머니가 아름다움의 상징이 될 수 있다.

각 시대와 지역별로 아름다움의 상징이었던 여인들의 모습을 빌렌도르프의 비너스 몸에 붙였다. 어떨 때는 섹시한 여자가 미의 상징이 되기도 했고, 어떨 때는 지적인, 정숙한, 혁명적인 여성이 기준이 되기도 했다. 중국에선 발이 작은 여자가 아름답다 하여 귀족 여성의 발을 꽁꽁 싸두어 스스로 걸을 수 없는 기형을 만들었고, 동남아 빠동족은 목이 긴 여자가 아름답다며 여인들 목에 링을 끼워 목뼈를 탈골시켰으며, 아프리카 무르시족 여인들은 미인이 되기 위해 입술에 구멍을 뚫고 커다란 접시를 끼운다. 이 얼마나 폭력적이고 해괴한 기준이란 말인가? 기준이란 이토록 잔인한 것이다.

지금 내가 속한 세상의 기준과 질서가 당연한 듯 여겨져도 한 발짝 벗어나 저 사람들 왜 저러는 걸까 하는 시선으로 바라보면 해괴하고 이상망측하게 보이는 게 많다. 당연하다고 생각해 온 것을 당연하지 않을 수 있다고 인식하는 자세가 깨어 있음이고 아름다움을 발견하는 눈이다.

100년쯤 후에는 끊임없는 경제성장을
최상위 가치로 두며 생산과 소비로 환경을
파괴하는, 지금의 자본주의 인간들을 두고
미쳤다 이야기할지 모른다.

텅 빈

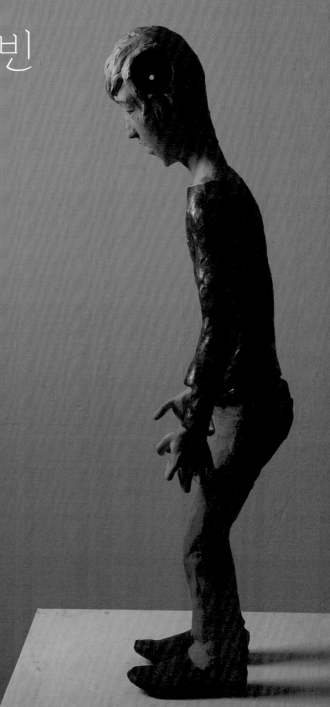

〈텅 빈〉 / 합성수지에 채색 / 32×30×80cm / 2009

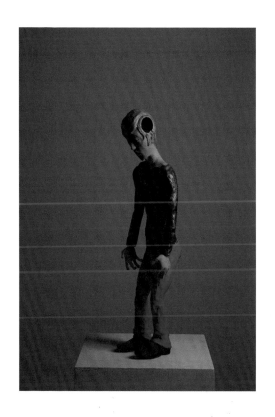

나는 쉼 없이 손을 움직이는 부지런한
작가가 되겠다고 다짐하고는 했다.
다작을 하다 보면 그중에 좋은 작품 하나쯤
탄생하리라 생각했다. 그렇게 습관적인
용접과 흙 붙임을 이어오다 어느 순간,
내가 이걸 왜 만들고 있지 하는 의문이
떠올랐다. 손이 움직이는 속도를 머리가
따라가지 못한 작품이 완성되었다. 나는
머리에 구멍을 뚫었다. 그리고 쉼 없이
움직이던 손을 잘라버렸다.

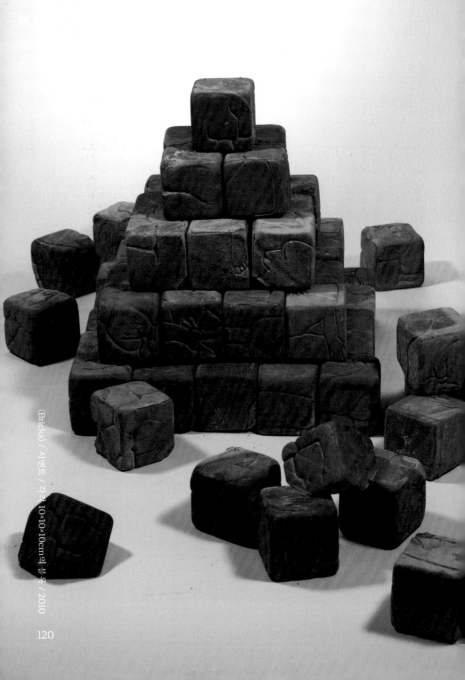

〈Bricks〉 / 시멘트 / 각각 10×10×10cm의 블록 / 2010

Bricks

조직화된 사회는 자본을 내세워
개인의 인격이나 존엄을 무시하고,
개인을 조직의 부산물 혹은 필요한
목적을 달성하기 위한 도구로
취급한다. 인간은 개별성, 주체성을
상실하고 조직체의 부속으로 전락해
간다. 작품 〈벽돌들〉은 인간 본연의
모습을 잃고 생산 도구로 전락한
인간을 표현한 작품이다.

무더웠던 어느 여름, 땀에 흠뻑 젖어
을지로를 헤집고 다닐 때였다.
산뜻한 푸른 옷을 입은 무리가 건설
안전모를 쓰고 내 앞을 스쳐갔다.
나는 뒤돌아서서 지나쳐 간 그들의
뒷모습을 하염없이 바라보았다. 그들의
배경에는 크고 높게 늘어선 공사판
가림막이 있었고, 거기에는 감각적인
디자인의 기업 로고가 새겨져 있었다.
나는 지나간 사람들의 가슴에 같은
로고가 새겨져 있었다는 것을 뒤늦게
인식했고, 동시에 인간의 형상을 한
벽돌의 이미지를 떠올렸다.

기업의 이미지가 개인적인 삶이나
가치를 잠식하는 느낌이었다. 하지만
그 로고 안에 머물러야만 누릴 수 있는
안정적인 삶이 있다. 개인의 가치가
잠식당한 벽돌은 피라미드의 구조 속에
갇히지만 인간의 소소하고 정상적인
행복은 어쩌면 그 안에서만 가능할 수
있다. 인간 삶의 단단한 아이러니가
차곡차곡 겹겹이 쌓여 이 도시가
만들어졌다.

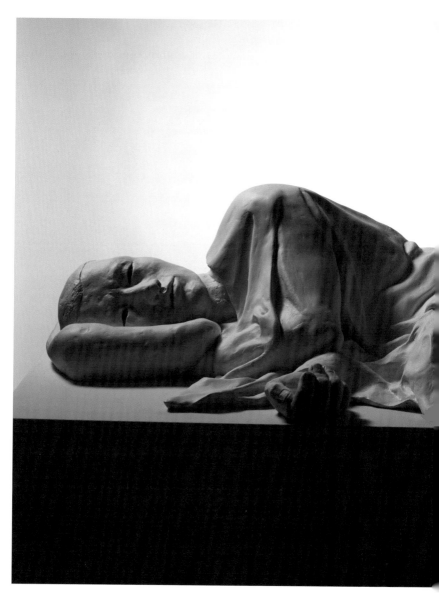

하얀 밤

매일 같은 장소를 맴돌다
아늑한 내 잠자리로 돌아오지만
생각은 늘 차갑고 낯선 곳을 헤맨다.
잠 못 드는 밤.

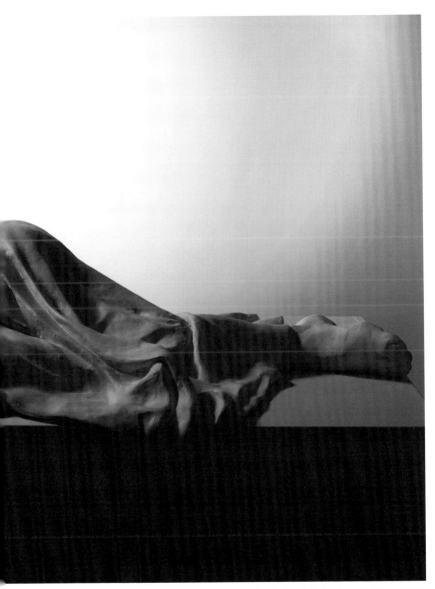

〈하얀 밤〉 / 혼합재료 / 45×80×115cm / 2010

쉬 잠들지 못하는 밤. 집에서 멀고 낯선
곳을 헤매는 사람에게 불면과 시차
적응은 통과의례다. 설렘과 불안이
어지럽게 교차하는 밤이 지나고 아침이
찾아오면 분주히 짐을 꾸려서 길을
나선다. 길은 이제까지 체험한 것과는
다른 세상이다. 밤이 돌아오고 지친
몸으로 침대에 눕지만 눈은 뻑뻑한
분비물만 쏟아낼 뿐 도무지 숙면으로
빠져들지 못한다.

　　몸은 완전히 연수되어 버린 듯하다.
마음은 엉클어져 있다. 지쳤다고
몇 번이고 되풀이한다. 약에 의지해
보기도 하지만 이튿날 붉은 핏줄이
드러난 눈으로 알람이 울리기 전의
시계를 바라본다. 잠 못 드는 사람들.
사람이 잠을 청하는 것이 아니라 잠이
사람을 찾아오는 게 아닐까.

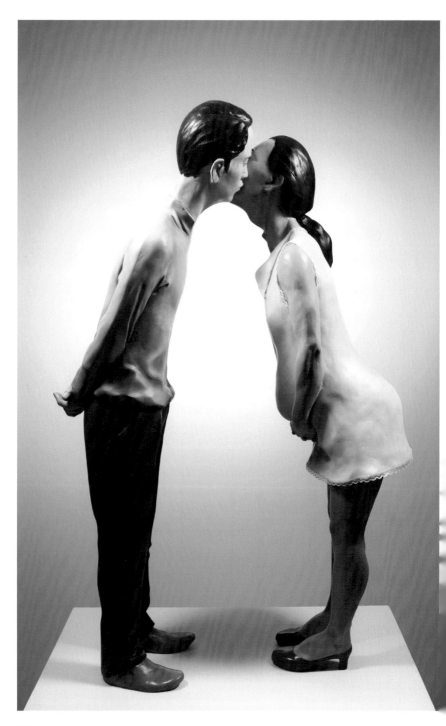

기도

인종, 종교, 성.
주어진 것들이 내 삶과 불화할 때
나는 내 선택의 당위성을 주장한다.
그리고 그 주장은 너무 쉽게
거부된다.

〈기도〉 / 합성수지에 채색 / 40×65×100cm / 2011

한 쌍의 남녀가 입맞춤을 하고 있다. 임신한 듯 보이는 여자는
자신의 배를 소중히 감싸 안는다. 남자는 살짝 뒷짐을 지고
사랑하는 여인의 볼에 가볍게 입을 맞춘다. 불이 꺼지면 그들
사이의 공간에서 기도하는 소녀의 모습이 나타난다.

부부의 사랑, 소중한 희망, 바람을 기도하는 모습으로
형상화한 작품이다.

그러나 여자로 보이는 사람은 목젖이 뚜렷하고, 어깨 근육과 골격이 선명하며 피부 톤도 검다. 그녀와 마주한 남자는 오히려 선이 가늘고 피부가 곱다. 젠더감수성이라는 것이 없던 시절, 나는 성 정체성 혼란을 겪거나 타고난 성을 거부하며 사는 사람들을 직간접적으로 접하면서 그들만큼 절실한 문제를 겪고 있는 사람들도 없겠다는 생각을 했다.

내가 스스로 선택하지 않은 종교에서 벗어나기 위해 안간힘을 썼듯이, 스스로 선택할 수 없는 성 정체성은 그들에겐 가장 중요한 실존의 문제이다.

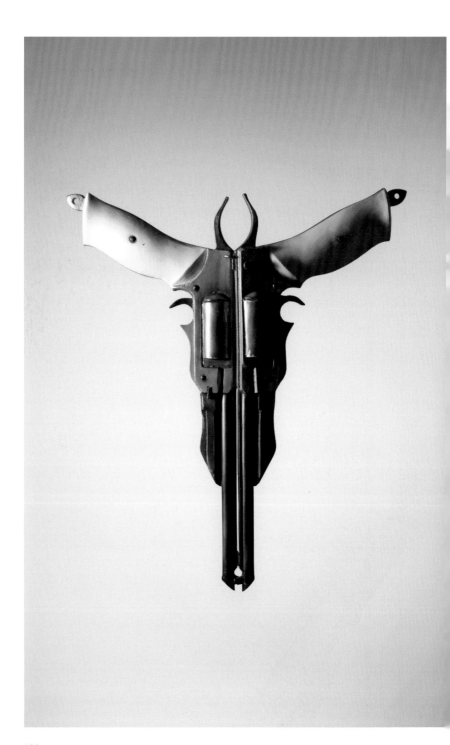

Protector

폭력과 광기,
살인과 전쟁,
그것은 숭고한 희생?

⟨Protector⟩ / 합성수지에 채색 / 40×5×40cm / 2011

두 자루의 총이 겹쳐서 매달려 있다.
폭력과 광기, 살인과 전쟁의 수단.
불이 꺼지고 총에 그림자가 드리우면
십자가에 못 박힌 예수의 형상이
나타난다. 종교, 그중에서도 유일신을
믿는 종교들은 자신은 옳고 타인은
틀렸다는 확고한 설정 탓에 끔찍한
비극을 끝없이 생산하고 있다.

　　권력과 밀착된 종교가 스스로를
정당화하는 방식은 폭력과 배제,
탄압, 전쟁밖에 없다. 모태신앙이었던
내가 기독교와 결별하는 의미로 만든
작품이다. 어떤 사람은 그림자를 악마로
보기도 하고, 소나 염소의 두개골,
여성의 자궁으로 보기도 한다.

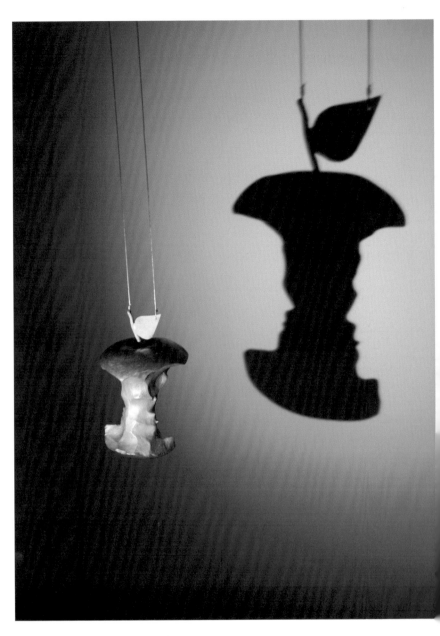

Original sin

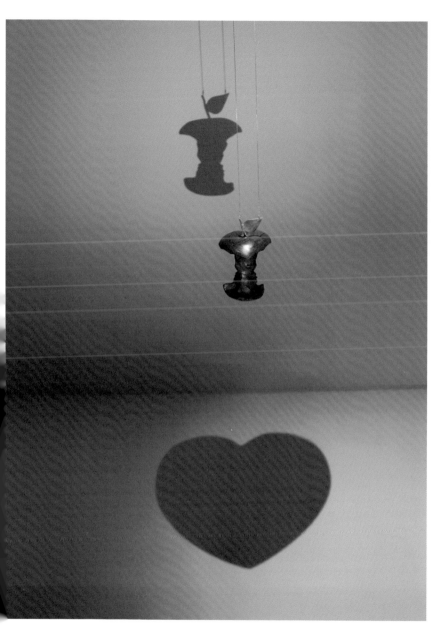

이브가 금단의 열매를 따 먹은 것이 정말
인류에게 진보이고 개혁이며 사랑이었을까?

〈Original sin〉 / 브론즈, 조명 / 10×10×15cm / 2011

태초에 하느님이 천지를 창조하시고 인간에게 이것만은
선느리지 밀라며 금단의 열매를 주셨다. 인간은 뱀의 유혹을
뿌리치지 못하고 열매를 따 먹었으니, 그 후로 신의 동산에서
쫓겨나 살게 되었다.

열매를 먹은 후 인간은 자신의 존재를 인식하게 되었다.
성경에서는 그것을 원죄로 규명하여 태어나면서부터 짊어지는
업보로 여기지만, 나는 그들이 그 죄를 범하지 않았다면
지금도 그 둘만 멍청하고 행복하게 동산에서 벌거벗고
뛰어놀았을 거라는 생각에 실소를 금할 수 없다.
결국 종교적 세계관으로 최초의 범죄라는 굴레가 씌워졌던
이브의 사과는 진보이자 실천, 인간에 대한 사랑인 것이다.

<2011년 작가노트>

10년이 지나 <작가노트>를 다시 쓴다.

정말 이브가 금단의 열매를 따 먹은 것이 인류에게 진보이고
개혁이며 사랑이었을까? 인류가 열매 하나를 따 먹고
각성을 했든 아니면 오랜 진화 과정 동안 돌연변이를 거듭해
지적 능력이 향상된 것이든, 그것이 정말 좋은 일이었는지
의심스럽다.
인간 종에만 국한한다면 좋은 일일 수도 있다.
　　어쨌든 꽤 오랜 기간 만물의 영장을 자칭하고 살며 많은
혜택을 누려왔으니까. 그러나 전 지구적인 입장으로 본다면
어떨까? 인간이 수만 년간 유례없이 많은 개체 수를 늘려 가는
동안 셀 수 없이 많은 동물군이 멸종했다. 다른 종에 가해진
집단적 말살을 차치하더라도, 같은 인간끼리도 끊임없이
전쟁과 살육이 벌어 왔다.
　　최근 300년 동안 인류의 성장 속도는 가늠하기 어려울
정도로 빨라졌다. 아니, 300년도 아니고 산업혁명 이후 150여
년 동안 수직 상승 그래프를 그렸다. 이제 지구에서 인간이
살지 않는 곳은 없다. 북극에도 남극에도, 사막과 밀림에도
인간의 발길이 닿아 있으며, 서식지를 잃은 동물들은 계속
멸종해 간다.
　　정말 이 지구는 인간을 위해 존재할까? 우리는 과연
만물의 영장일까? 지구에 살았고, 살고 있는 90%의 동물 종을
멸종시켜도 괜찮을 만큼 인간의 가치는 숭고한 것일까?
멸종된 동물의 빈자리를 인간을 위해 희생당할 소, 닭, 돼지,
양 같은 가축으로만 채워도 괜찮은 걸까? 40억년 지구의
역사에서 기껏 수만 년밖에 등장하지 않은 인간 종이 언제까지
지구를 소유할 수 있을까?

우리는 과연 어떻게 될까?

인간이 사라져도 지구는 사라지지 않는다. 핵전쟁이 발발한다 해도, 인간을 비롯한 수많은 생명이 죽는다 해도, 지구는 계속 태양 주변을 돌 것이다. 우리의 기준으로 본다면 좀 황폐하겠지만, 결국 어느 종들은 살아남을 것이고, 어떤 방식으로든 진화할 것이다. 우리가 우리의 서식지를 황폐하게 만들 수 있는 힘과 기술, 지식을 갖게 된 게 과연 좋은 일이었을까?

십 년쯤 전 〈원죄〉를 만들던 당시에는 종교적인 세계관이 인류를 짓누른다고 여겼다. 그래서 원죄는 죄가 아니라 필요한 일이었다고 이야기하는 작품을 만들었다. 10년이 흐르는 동안 좀 더 생각해 볼 숙제가 많아졌다.

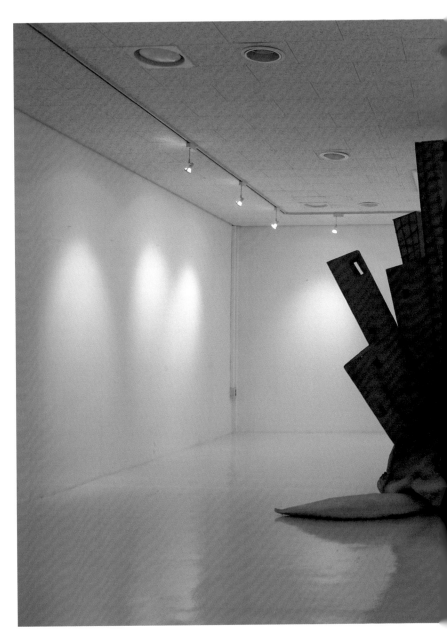

Dynamic pause

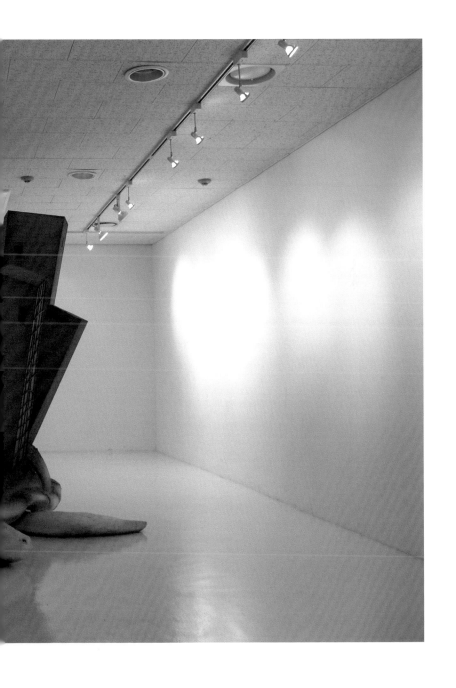

〈Dynamic pause〉 / 혼합재료 / 180×250×330cm / 2013

중국 측에서 잡아 준 숙소는 베이징 시내 30층 호텔의
29층이었다. 나는 그렇게 높은 곳에서 잠을 자 본 적이 없었다.
놀라운 것은 창밖 풍경 가득 엇비슷한 높이의 건물들이 자리를
잡고 있던 것이다. 2002년, 2008년, 2013년, 이렇게 세 번
중국에 갔다. 그때마다 모든 게 확연히 달라져 있었다. 지금은
또 얼마나 변했을까? 처음 방문했을 때 도로를 가득 채웠던
자전거는 자동차로 바뀌었고, 꽉 막힌 도로와 매캐한 연기
때문에 보는 것도 숨 쉬는 것도 답답했다.

이 작품은 명나라 황제 13능을 방문했을 때 본, 비문 없는
거대한 귀부를 모티브로 만들었다. 그 황제는 어린 시절
혹독한 황제 교육을 받은 트라우마로 정작 황제가 된 이후
자신을 나무라던 스승들을 제거하고 술과 여색으로 세월을
보냈다고 한다. 그래서 그의 비문이 비어 있는 것이다.
비문 없는 귀부를 보는 순간 도시에 짓눌려 생명을 다해 가는
커다란 거북의 이미지가 떠올랐다.

이 작품은 전시가 끝나고 바로 폐기했다.
작품을 보관할 곳도 마땅찮고 작업실도
비좁았기 때문이다. 내가 느낀 중국을
표현하려면 거대한 작품이어야 했다.
전시가 끝나면 폐기할 수밖에 없겠다고
생각하며 작업을 하자니 처음부터 끝까지
아쉽고 아련한 마음이었다.

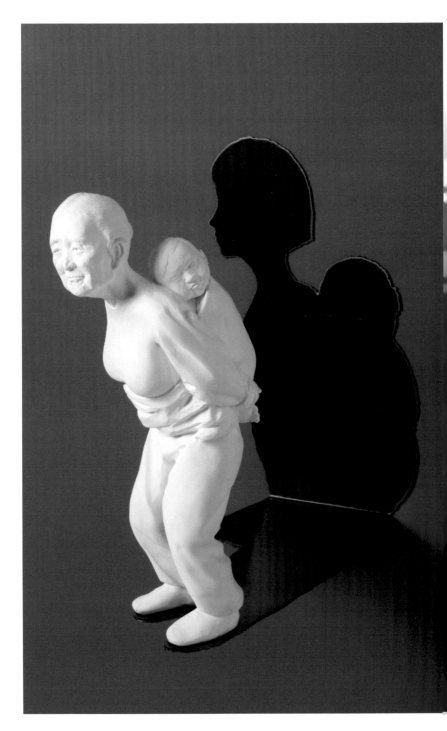

업보

나의 어머니는
6남매의 첫째 딸로 태어나
어린 시절부터 줄곧 동생들을
업고 다녔다고 한다.
7남매의 첫째인 아버지를 만나
시동생들을 돌보셨고,
아들 3형제를 낳아 키우고,
지금은 성인이 된 조카도
아기 때부터 할머니의 등에서 자랐다.
전생에 무슨 업보가 있었던 걸까.

나의 업보를 어머니께 바친다.

〈업보〉 / 석고, 철 / 43×25×45cm / 2014

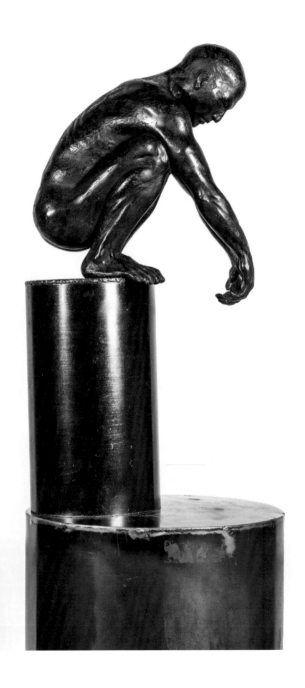

울림

작가가 자기 세계를 만드는 데는
교본도 교리도 없다. 혼자 자기
길을 모색하고 작업을 하면서 그
철학을 실현한다.
매우 지난하고 외로운 삶이다.
성과 없이 끝난 전시와 빛을 보지
못하는 작품이 셀 수 없이 많다.
그러나 수많은 시도와 좌절의
순간들은 나를 더욱 단단하게
만든다. 실의와 상실 속에서
한 걸음씩 나아가는 과정,
거기서 진심 담긴 작품이
탄생한다고 믿는다. 그렇게
만들어진 작품이 언젠가 타인의
가슴에도 울림을 발현하는 날이
올 것이라 믿는다.

〈울림〉 / 합성수지에 채색, 칠 / 40×40×167cm / 2014

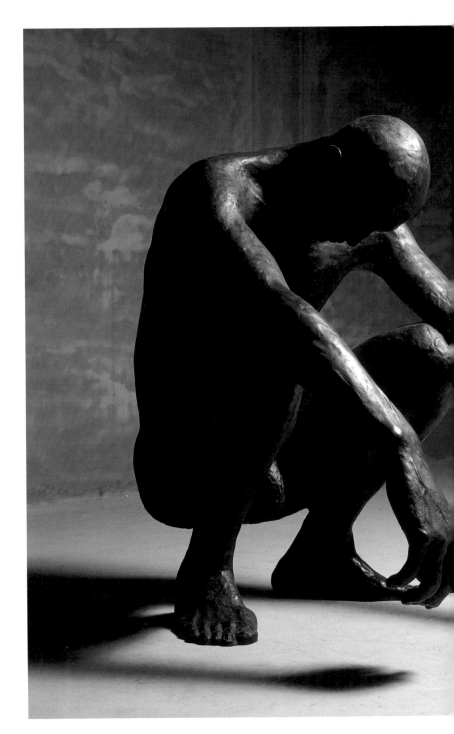

〈울림〉 / 합성수지에 채색 / 130×160×170cm / 2005

그림 없는
액자

〈그림 없는 액자〉 / 합성수지에 채색 / 120×95×15cm / 2015

루브르 박물관에 갔던 건 30대 후반이었다. 책과 사진으로만
보던 작품들을 직접 볼 수 있다며 들떠 있던 나는, 위대한
원작과 직접 교감할 수 있는, 살면서 몇 번 경험 할 수 없는
소중한 시간을 사진 찍는 데 전부 소진하고 말았다. 결국 렌즈를
통해서만 원작을 바라보았던 것이다.

　　여행을 마치고 돌아오는 비행기 안에서 지난 여행을
떠올리니 내 머릿속에 남은 이미지는 그림이 아니라 그림을 감싼
액자뿐이었다. 내가 입체 작업을 해서인지, 목가적인 풍경을
담은 그림과 어울리지 않는 화려한 액자가 거슬려서였는지
모르겠지만, 아무리 애를 써도 그림의 이미지는 떠오르지 않고
금빛 찬란한 아르누보 양식의 액자들만 떠올랐다.

　　　　　　　나는 또 본질 없는 껍데기만 담아 왔구나!

어느 밤, 친구와 밤새 술을 마시다 루브르 박물관 이야기가 나왔다. 내 경험담을 들은 친구는 그만이 경험했을 법한 독특한 이야기를 들려주었는데, 어쩐지 내가 이미 알고 있는 듯한, 분명 익숙한 이야기 전개였다. 혹시 전에도 내게 이 이야기를 해 준 적이 있냐고 물으니 그는 아무에게도 한 적 없고, 지금 내게 처음 꺼내는 이야기라며 비밀을 유지해 달라 당부했다. 며칠 뒤, 그가 자기 경험이라고 강조했던 이야기가 내가 언젠가 읽은 책 내용과 똑같다는 사실을 기억해 냈다. 한참 책장을 뒤져 겨우 어떤 책인지 찾아내 확인해 보니 과연 그의 경험과 완전히 일치했다. 남의 이야기를 손쉽게 자기 것으로 각색하는 재주가 있구나. 그 후 다시는 그를 만나지 않았다.

그런 경험들이 버무려져 이 작품 〈그림 없는 액자〉를 만들기 시작했다. 어느 정도 윤곽이 드러나던 시기 세월호가 가라앉았다. 정부와 언론, 검찰과 경찰, 미디어를 통해 접할 수 있는 소식은 오로지 권력에 선 자들을 감추려는 내용이었다. 본질을 감추기 위해 복잡하고 화려한 껍데기로 사건을 포장하고, 진실을 감추기 위해 조직적으로 혼란을 만들어 냈다.

사건의 본질은 수학여행을 가던 아이들이 타고 있던 배가 알 수 없는 이유로 가라앉았고, 해경, 군인, 아이들을 구할 수 있는 조직들은 아무것도 하지 않고 구하는 척만 했으며, 온 국민이 실시간으로 지켜보는 가운데 304명의 사람들이 수장되었다는 것이다.

결국 나도, 다시 만나지 않는 그 친구도, 권력을 가진 이들, 권력의 구둣발에 뺨을 비비는 언론들, 모두가 본질을 외면하는 허깨비로, 본질 없는 껍데기로 살고 있다.

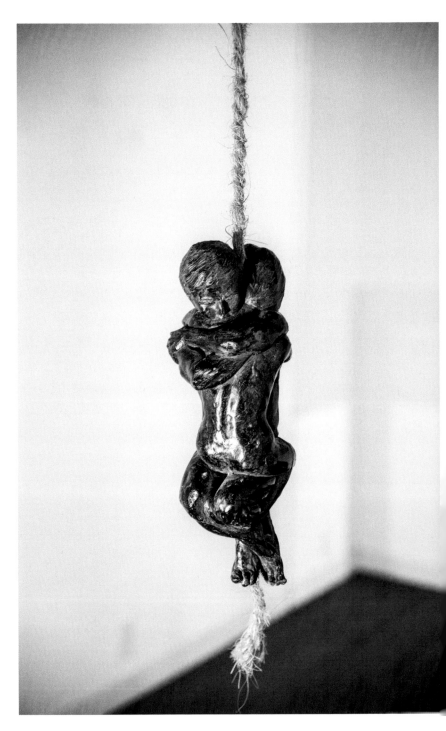

부부

한적한 시골에 집과 작업실을
마련하여 아내와 막 태어난 아기를
불러들였다. 아내는 육아 휴직을
했고, 나는 집과 작업장이
붙어 있으니 세 식구가 함께하는
시간이 굉장히 많아졌다.
복잡한 도시를 떠나 시골에서
육아와 작업, 가사노동만
반복하는 생활은 이제까지와 다른
삶의 모습을 자아냈고, 오직 우리
부부만 외따로이 무인도에 떠 있는
것 같은 애틋한 느낌을 주었다.
그리고
점차
서로에게 이빨을 드러내며
치열하게 싸우는 일이 잦아졌다.
마치 벌거벗은 우리가 외줄에
매달려 꼭 끌어안은 채 서로의
어깨를 물어뜯는 것처럼.

〈부부〉 / 합성수지에 채색, 밧줄 / 공간에 설치 / 2016

155

Awakening

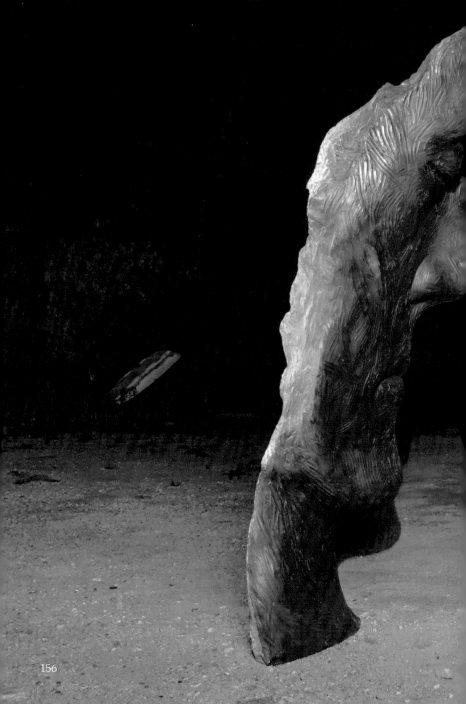

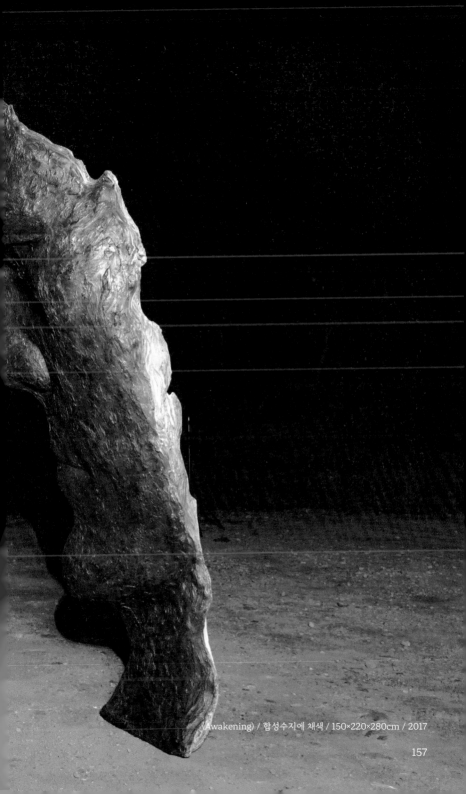

〈Awakening〉 / 합성수지에 채색 / 150×220×280cm / 2017

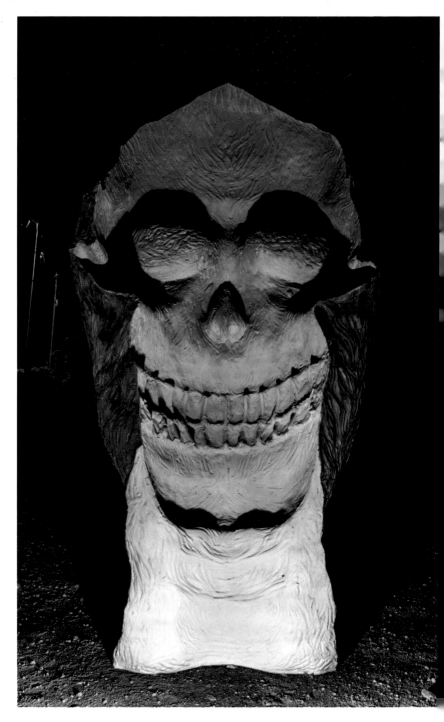

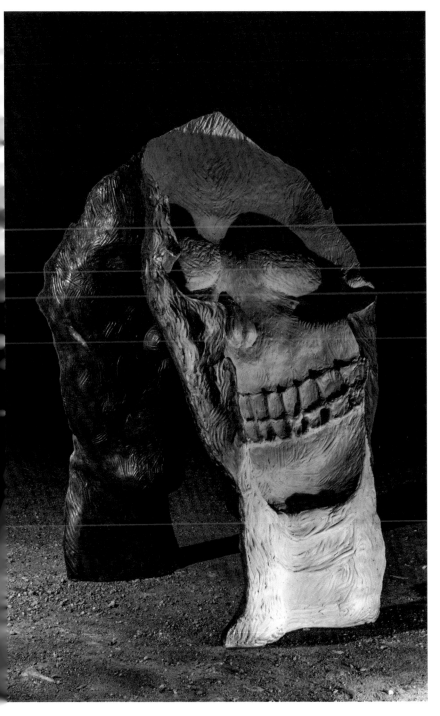

작품의 제목 'Awakening'은 통찰, 깨달음, 깨어남 등으로
번역할 수 있다. 두 사람이 히니의 덩어리로 머리를 맞댈 때
생겨나는 여백을 형상의 배경으로 방치하는 것이 아니라 조형
세계 안으로 적극적으로 끌어들여 그 빈 공간이 명상하는
인물의 형상이 되도록 했다. 깨달은 자, 깨닫고 있는 자,
깨달음을 향해 가는 자의 모습이 여백에 새겨지도록 한 것이다.

이 작품은 두 사람이 머리를 맞대고 있는, 높이 3m 남짓의 대형 조각이다. 동일 인물의 젊은 모습과 좀 더 나이든 모습이며, 하나는 눈을 감고 있고 다른 하나는 눈을 뜬 채 전면을 응시하고 있다. 나무껍질이나 돌처럼 거친 표면 질감과 불길처럼 일렁거리는 질감의 대비를 주었으며, 컬러 또한 붉은 기운의 뜨거움과 푸른 차가움이 느껴지도록 했다.

　　각 인물의 뒷면에는 해골의 형태가 네거티브로 표현되어 있다. 삶과 죽음의 이미지가 동전의 양면같이 공존하고 있음을 의미한다. 공즉시색, 색즉시공, 음과 양, 삶과 죽음, 빛과 어둠, 낮과 밤, 존재와 비존재, 유와 무. 어둠이 있어야 밝음을 알고, 빛이 있어야 그림자가 생긴다. 대치하고 있는 듯 보이는 관계의 실상은 치열한 상생이다.

　　결론적으로, 대비되어 보이는 두 사람은 하나이며, 그들이 이마를 맞대고 서로를 느끼며 응시할 때 비로소 둘 사이에 깨달음의 여지가 떠오르는 것이다. 두 사람의 두상 사이 여백을 주인공으로 바라보면 불꽃같은 에너지 속에서 깨달음이 진행되는 과정을 볼 수 있다.

머리를 맞대고 빛나는 상생의 길을 나아가고자 할 때 깨달음에 가까워질 수 있다.

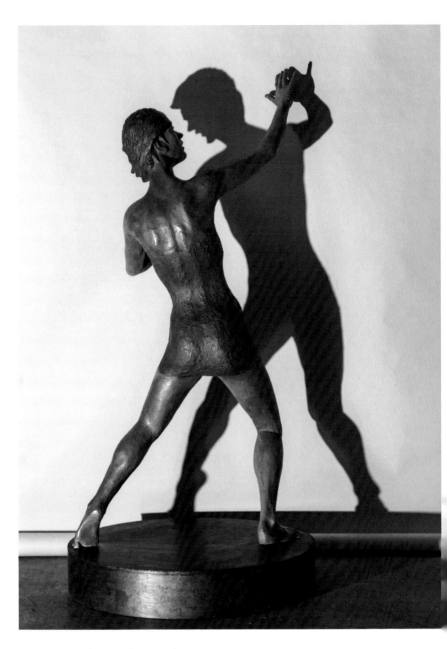

그림자와 춤을

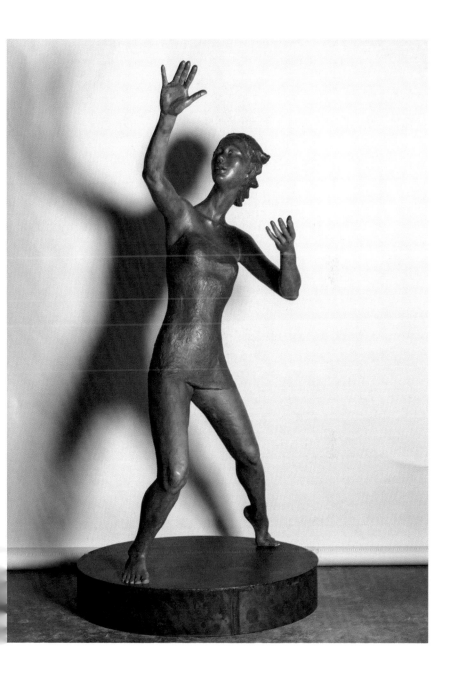

〈그림자와 춤을〉/ 합성수지에 채색 / 130×120×250cm / 2017

대부분의 사람은 자신의 아픈 과거를
익입하고, 인격의 열등한 부분을
애써 외면하고자 한다. 그래서
자신의 그림자와 싸우고
그 그림자를 떼어 내려는 허망한 노력에
빠지기도 한다.
이는 허상의 세계에서 헤매는 인간의
애달픈 현실이기도 한데, 삶은 자신이
보고 싶지 않아도 비켜주지 않으며,
내가 알고 싶지 않다고 해서 존재하지
않는 것도 아니다.

인생을 제대로 살아간다는 것은
자신이 지닌 어둠, 감추고 싶은
그림자를 외면하지 않고,
그림자와 함께
열정적인 춤을 추는 것이다.

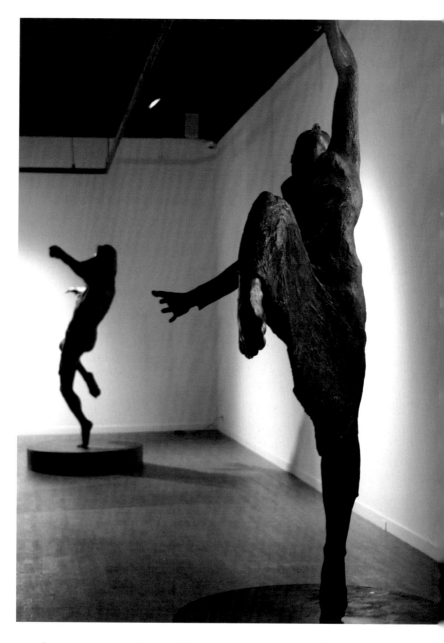

신을 만나는 순간

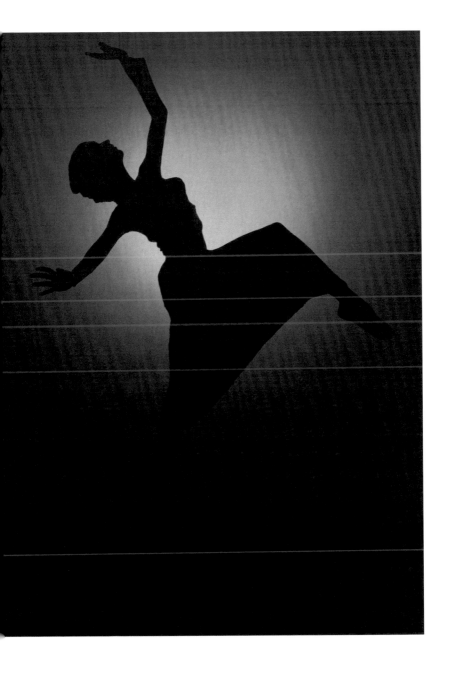

〈신을 만나는 순간〉 / 합성수지에 채색 / 190×120×280cm / 2017

〈신을 만나는 순간〉은 작가가 경험할 수 있는 가장 황홀한 순간에 대한 기록이다. 간혹 내 경험과 의지의 영역을 넘어서는 영감이 떠올라 경외와 감동에 빠져드는 때가 있는데, 그러한 순간이 작가를 가장 행복하게 만든다.

아름다운 춤을 추는 여인의 여백에
하늘의 존재를 바라는 인간과
그와 조우하는 신의 형상이
떠올랐을 때의 감격은 종교인들의
영적 체험만큼 강렬했다.
때로는 그런 자아도취가 작업을
지속하게 하는 원동력이 된다.
황홀에 빠져 발끝으로 몸을
지탱하며 위태롭고 두 강렬하게
춤을 추는 여인의 모습은 내가
작업을 하는 이유이며,
가장 감동적인 경험이다.

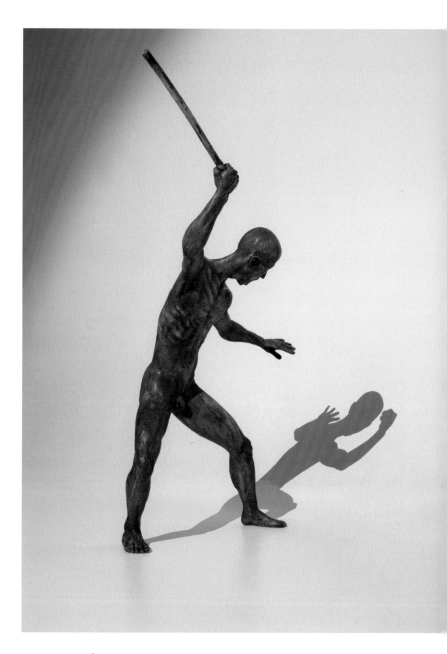

두려움

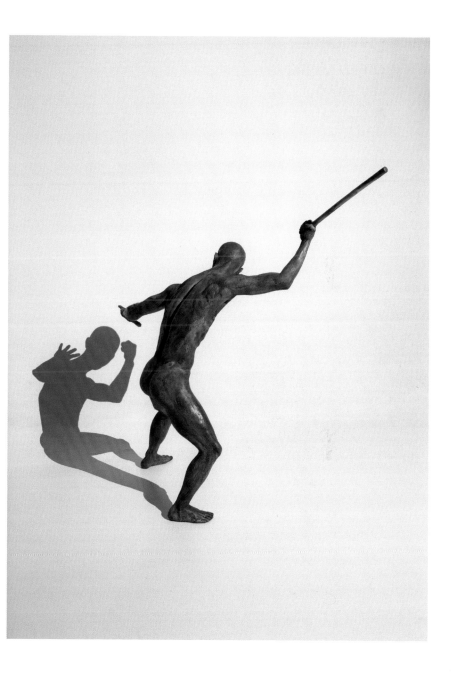

〈두려움〉/ 합성수지에 채색, 조명 / 공간에 설치 / 2018

나는 매우 나약한 존재다. 나의 의지는 피곤, 분노, 게으름에 쉽게 굴복하고 나의 마음은 날 선 말들에 쉽게 무너진다. 내가 하는 생각들은 매우 미숙하고 유치해 누군가에게 설득력 있게 다가서지 못한다. 타인의 공감을 끌어내지 못할 때 나는 이 느낌이 오로지 나만의 느낌에서 그치고 마는 것인가, 좌절하고 만다.

〈두려움〉은 전시장 계단 아래 설치했던 작품이다. 자기 파괴의 순간을 묘사했는데, 자신을 피할 곳 없는 구석에 몰아넣고 매질을 하는 모습이다. 내 안에서 일어나는 굴복과 좌절의 경험들은 나의 내면에 폭력을 가한다. 공격과 방어가 균형을 이룬다면 다시 시작할 수 있는 여지가 있지만, 공격이 압도하면 굴복과 포기에 이르고, 방어가 공격을 능가하면 아집과 합리화로 지금 상태를 두둔하게 된다. 둘 다 내가 가장 두려워하는 모습이다. 나는 외부 존재를 두려워하지 않는다. 나를 무릎 꿇리고 굴욕과 두려움에 몸을 떨게 만드는 사람은 나 자신뿐이다. 원망과 자책이 깊어지면 지금의 삶을 포기하고 싶은 마음이 커진다.

현재 상황은 오롯이 나의 생각과 행동의 결과가
아니라, 나를 둘러싼 세계가 나와 함께 움직인
결과다. 지나치게 절망적인 상황이 벌어지지 않기를
바라지만, 만약 그런 상황이 발생했다 해도 나
자신을 계단 아래 구석진 곳에 몰아넣고 몽둥이를
들어서는 안 된다. 그러니까 모든 원인이 나에게만
있다고 생각해서는 안 된다. 자책이 지나치면
자기 파괴에 이른다. 자기 파괴가 자기 합리화의
수단이 되는 경우도 흔하지만, 지나친 자책과 자기
합리화에 빠지지 말고, 끝없는 나락으로 이어지는
계단을 내려가지 말아야 한다. 나의 모습과 나를
둘러싼 세계의 모습을 동시에 바라보아야 두려움을
떨치고서 다시 계단을 오를 수 있다.

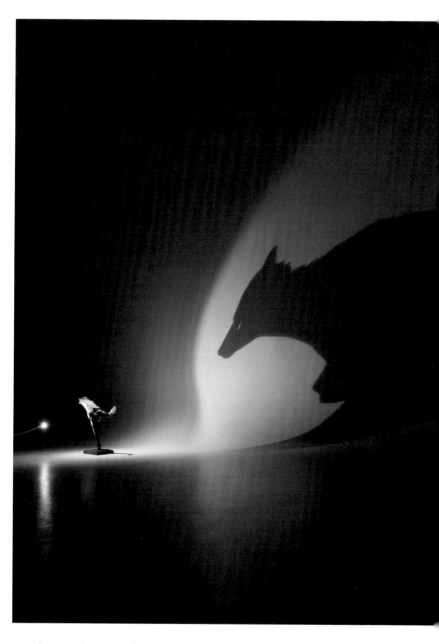

열네 살

〈열네 살〉 / 합성수지에채색, 조명 / 공간에 설치 / 2018

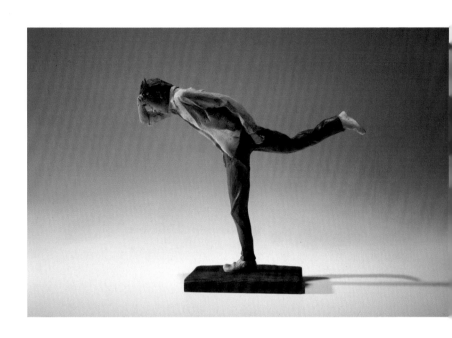

눈빛만 교환해도 혈투가 벌어지던 시기가 있었다. 중학교에 입학하고 나서 한 달은 서로 다른 국민학교 출신들이 눈치를 살피며 서열을 정하는 기간이었다. 힘과 기세에서 뒤로 밀리면 앞으로 3년은 지옥이 될 것이라는 걸 본능적으로 알았기에 이를 악물고 싸웠다. 이기고 지는 것보다 중요한 것은 잦은 싸움을 통해 편이 갈리고 패거리를 형성하는 것이었다.

　　기존에 형성된 패거리에 합류한 운 좋은 녀석들은 아무도 건드릴 수 없었지만, 그렇지 못한 나머지들은 자연스레 저희끼리 몰려다니는 수밖에 없었다. 나는 집에서 멀리 떨어진 중학교에 배치되어 어떤 패거리에도 합류할 수 없었다. 혼자 힘으로 나를 함부로 건드리면 물고 놓지 않는다는 것을 각인시켜야 했다.

중학생이 된 조카가 어느 날 얼굴에 상처를 달고 돌아왔다. 잔뜩 독기가 오른 짐승처럼 이를 악물고 거칠게 숨을 헐떡이는 모습을 보며, 울면서 달려가는 아이의 모습을 떠올렸다. 내가 겪어 온 열네 살의 날들과 버무려진 모습이었다.

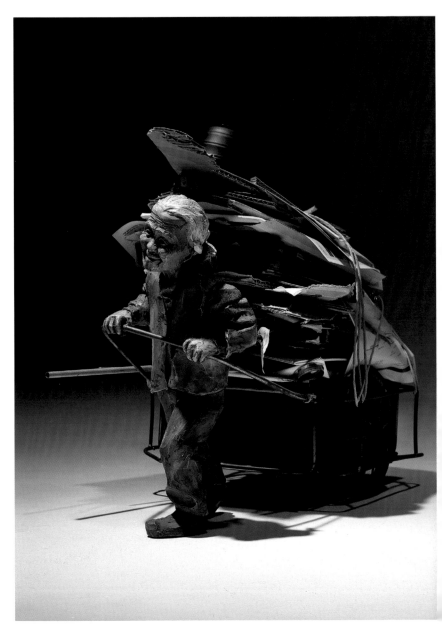

사라지다

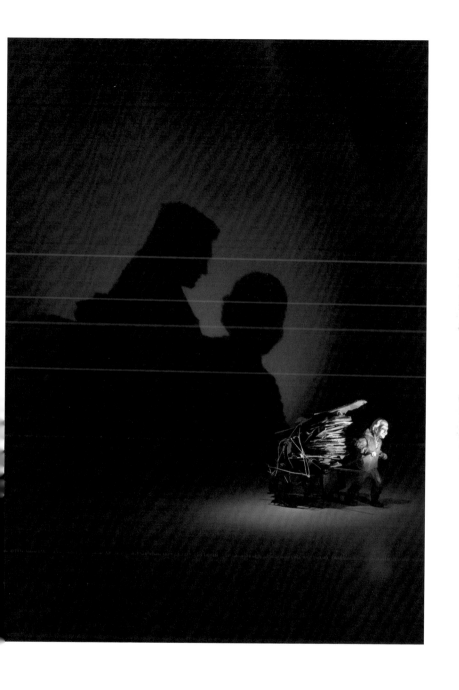

〈사라지다〉 / 합성수지에 채색, 혼합재료, 조명 / 공간에 설치 / 2018

버스가 급히 멈춰 섰다. 순간 승객들의 몸이 앞으로 쏠렸고,
무슨 일이 일어난 것인지 창밖을 바라보며 웅성거렸다.
횡단보도가 없는 왕복 8차선 도로 위, 파지를 가득 실은
리어카가 유유히 길을 가로지르고 있었다. 작은 체구의
할머니는 경적의 화살에도 초연하게, 그러나 위태로운
걸음으로 출근길 정체를 부추기고 있었다.

　　버스 기사가 창문을 열고 할머니 뒤에다 욕지거리를
쏟아낸 뒤 버스를 출발시켰고, 승객들은 아무 일도 없었다는
듯 고개를 숙이고 휴대폰 속으로 돌아갔다. 나는 목을 쭉
빼고 창문 옆을 지나는 할머니의 모습을 유심히 바라보았다.

　　　　　　착각일까?
　　　　　　할머니가 해맑게 웃고 있었다.

문래동 세무서 정류장에 내려 횡단보도 신호를 기다리는데,
저 멀리서 길을 마저 건너는 할머니의 모습이 보였다.
할머니가 가려던 목적지는 길 건너 고물상이었다.

할머니의 미소가 머릿속에서 떠나지 않았다.

평생 고된 노동에 시달렸지만 비루한 생활을 벗어나지
못했다. 오늘도 해 뜨기 전 빈 수레를 끌고 매일 돌고 도는
길거리로 나섰고, 벌이가 좀 되려는지 커다란 종이 상자가
많이 쌓여 있었다. 평소보다 이른 시간 수레가 가득 찼다.
이제 길을 건너 재활용센터로 가면 아침 노동이 천 원짜리
지폐 몇 장으로 교환된다. 삶에 남은 기대라고는 매일
조금씩 보태지는 그 순간뿐이다. 다른 이들의 출근길을
막아서더라도 멀리 돌아갈 힘과 여유가 내게는 없다.
배려받아야 할 인생은 차 안의 저들이 아니라 도로 위
수레에 얹힌 내 인생이다.

흙으로 할머니의 형상을 만들다 보니 다섯 시간 정도가
지나 있었고, 그제야 허기가 느껴졌다. 흙을 주무르며 나는
물리적으로는 경험할 수 없는 타인이 되어 본다.
나는 할머니가 되어 미소를 지어 보았다. 살아온 세월이
꿈처럼 그림자로 드러났다.

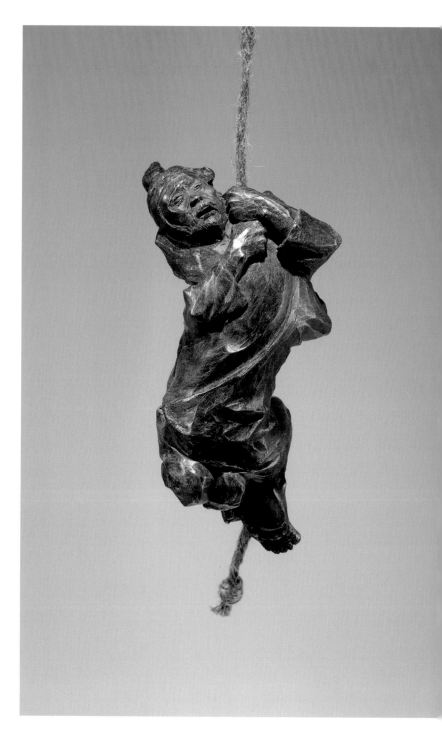

하나

빛과 그림자, 흑과 백, 선과 악.
세상을 이분법으로 단순하게
바라본다고 해서 세상이 정말로
단순해지지는 않는다.
세상은 단면이 아니라 입체다.
겹겹의 층에 수많은 의도와 계산,
바람, 욕망, 왜곡이 쌓여 있다.
그리고 이 모든 것들을 우연이
지배하고 있다.

〈하나〉 / 브론즈, 밧줄, 조명 / 공간에 설치 / 2018

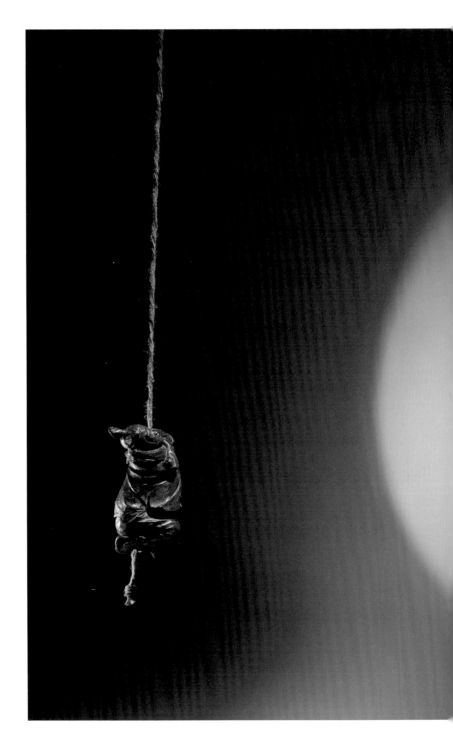

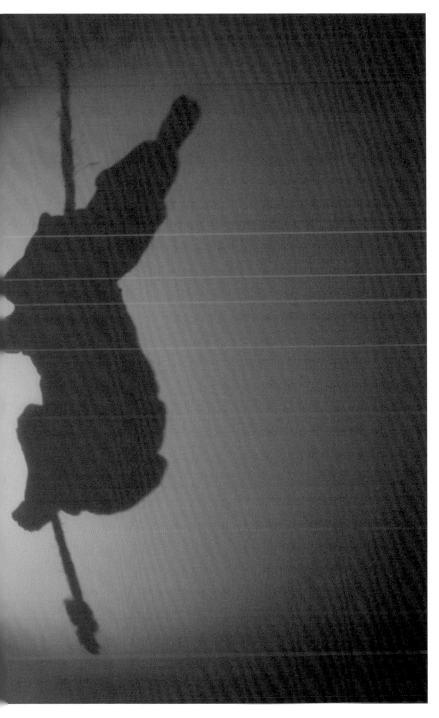

2016년 연말, 나는 아이를 둘러업고 광화문에서 촛불을 들고 서 있었다. 그 역사적인 순간이 지나 2017년 문재인 대통령이 당선되자 파격적인 평화와 민주의 행보가 이어졌고, 2018년 남북 정상이 나란히 도보 다리를 걸었다. 그러나 지금 다시 북한이라는 벽에 가로막힌 섬에 사는 것처럼 느껴진다. 삼면의 바다가 아니라 사면초가에 살고 있는 듯하다.

용산 전쟁기념관에 가면 〈형제의 상〉이라는 작품이 있다. 군복과 인민복을 입은 형제가 얼싸안고 있는 조각이다. 이 작품을 떠올리면서 〈하나〉라는 작품을 구상했다. 〈하나〉가 있기 전에 〈부부〉가 있었다. 고립된 환경에서 치열하게 싸우며 애증을 함께했던 부부의 모습을 외줄에 매달았다. 부부는 서로의 어깨를 물어뜯고 있다. 이 애증의 〈부부〉를 한복을 입은 형제로 바꿔 보았다. 분단된 세월 70년을 떠올리며 상투를 틀고 한복을 입은 모습으로 만들었고, 외줄에 매달린 형제의 상에 빛을 비추면 우리나라 지도가 그림자로 나타난다. 애증의 관계로 고착되었을지라도 그 둘이 뒤엉켜 맞잡은 밧줄을 놓는 순간 형제는 산산조각이 나 버린다. 한 명이라도 밧줄을 꼭 붙잡고 있어야 한다.

미술의 역사에서 조각은 물질과 동일시됐고, 권력을 과시하기 위한 도구로 사용된 적이 많았다. 나는 물질로 대변되는 조각과 더불어 그림자를 표현하는데, 그림자는 조각과 대등하다. 그림자는 사물에 빛을 비출 때 드러나는 부수적인 요소이지만, 인간의 불안한 심리를 그림자에 빗대어 묘사하는 경우도 많다.

빛과 그림자, 흑과 백, 선과 악. 세상을 이분법으로 단순하게 바라본다고 해서 세상이 정말로 단순해지지는 않는다. 세상은 단면이 아니라 입체다. 겹겹의 층에 수많은 의도와 계산이 쌓여 있다.

〈하나〉에서 주인공은 조각보다 거대하게 드러난 그림자이며 결론으로 제시된 한반도 모양이 평화인지, 안정인지, 불안한 공생인지, 애증인지, 뒤엉킨 싸움인지는 알 수 없다. 그런 모든 양상을 포함하는 것이 인간 공동체이며, 민주이다. 남과 북, 선과 악, 미국과 빨갱이 같은 단순한 도식으로는 저 지도의 섬세한 굴곡을 전혀 파악할 수 없다.

이분법은 이해를 위한
사고 과정이 아니다.

〈하나〉는 2018년 남북 정상회담의 도보 다리 장면을 보고
나서 만든 작품이다. 경계에서 만난 두 대표가 악수와
포옹으로 서로를 맞이하고 경계심과 폭력으로 보호되고 있던
DMZ의 아름다운 자연을 거닐며 진정성 있는 대화를 나누는
모습에 진심으로 감격했다. 다시 하나로 합칠 수 있을 것 같은
희망이 보였다.

어쩌다 다시 혐오와 협박으로 배를 채우는 사람들이
다채로운 민주국가를 단색으로 덧칠하는 세상이 되었을까?
문재인 대통령이 벌써 그립다. 그의 난 자리가 너무 크다.
언젠가 혼탁한 시기가 지나고 나면 다시 통일을 위해 애써
달라는 당부를 담아 〈하나〉를 선물하고 싶다.

신의 바람

아주 오랜 옛날
폭발한 별에서 나온 원자들로
인간이라는 생명이 생성되었다.
존재는 소멸을 바탕으로 생성된다.
이 끝없는 순환에서
나의 의식이 할 수 있는 일은
무엇일까?

〈신의 바람〉 / 합성수지에 채색, 철, 조명 / 공간에 설치 / 2020

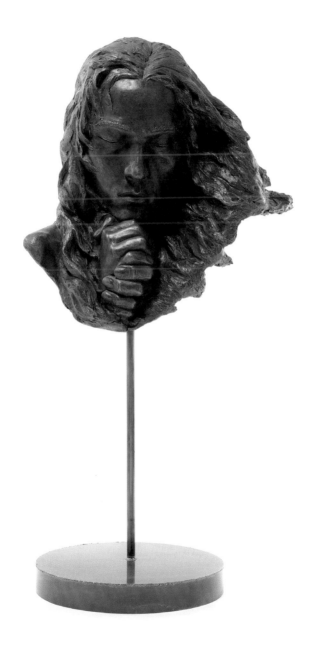

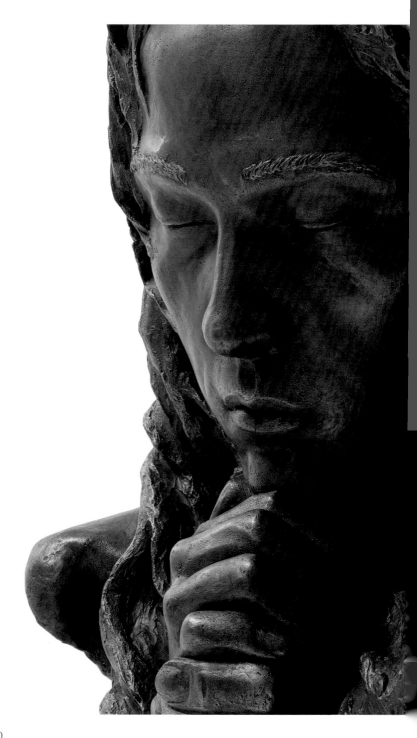

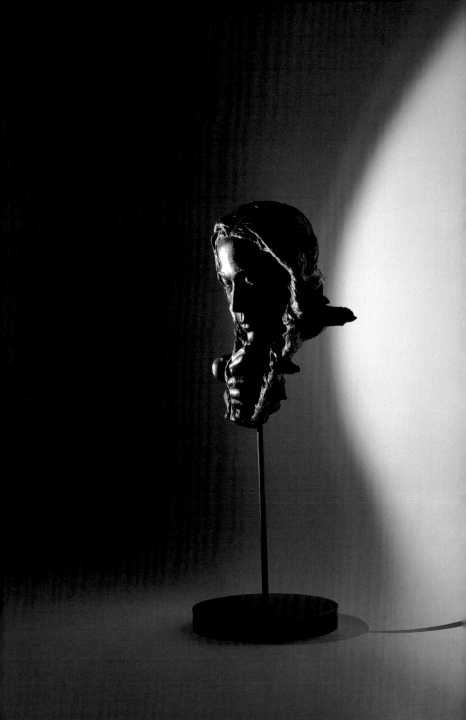

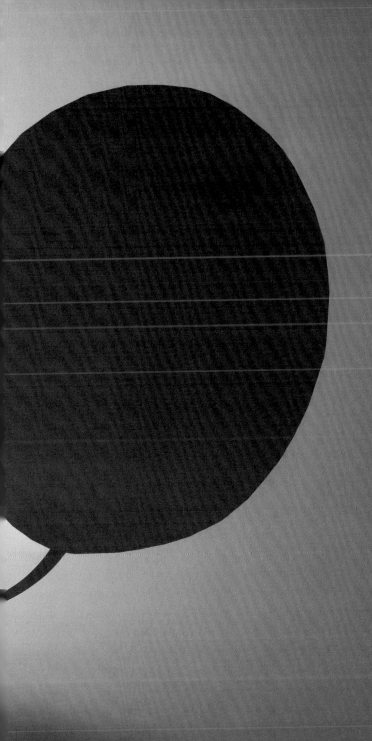

나는 새벽에 일어나서 작업을 시작한다. 대부분의 사람이
잠들어 있을 고요한 시간, 새벽의 차가운 공기를 마시며
맨발로 땅을 딛고 하늘을 올려다본다. 가로등도 없는 시골
밤하늘은 동공을 확장시키고 두 눈 가득 별빛을 채운다. 나는
우주 한가운데 서서 지구의 자전을 체감한다.

새벽의 지각과 관념 속에서
저 멀리 있는 존재가 화답하듯
강렬하고 분명한 이미지가 떠올랐다.
그 형상은 나를 넘어서는
'나 자신'이었다.

거친 바람 속에서 기도하는 사람이 있다. 머리카락과 옷가지를
날리는 강한 바람을 맞으며 두 눈을 감고 초연한 모습으로 내면과
소통한다. 주변이 어두워지면 두 손을 모은 사람 뒤에 정확한 원
그림자가 만들어진다. 온몸을 휘청거리게 하는 거칠고 강한 바람
속에서도 흔들림 없이 평화와 창조를 경험하는 순간이다.

　　우리는 왜 태어나 삶을 허락받은 것인가? 생의 감각이라고는
오로지 허기뿐인 아귀 지옥, 눈앞에 보이는 것이라고는 탐욕과
사치뿐인 인간 사회를 살아가며, 어떻게 하면 생명과 창조의
경이를 받아들일 수 있는 것인가? 사랑과 진리와 자유는
언제 경험할 수 있는 것인가?

충만한 삶을 원하지만, 습관적인 말과 행동이 나를 나락으로
떨어뜨린다. 지금 내가 말하고 생각하고 행동하는 것이 습관적인
흐름이 아니라 숭고하고 완전한 원을 향해 나아가는 새벽의 기도
같은 것이라면, 신이 인간에게 바라는 것은 딱 그 정도가 아닐까?
〈신의 바람〉은 인간의 궁극이 다다르는 지점에 관한 이야기이다.
존재는 소멸을 바탕으로 생성된다.

　　이 끝없는 순환에서 나의 의식이 할 수 있는 일은 무엇일까?
신이 인간에게 바라는 것이 있다면, 인간이 인간에게 절실하게
소망하는 것과 맞닿아 있어야 하지 않을까.

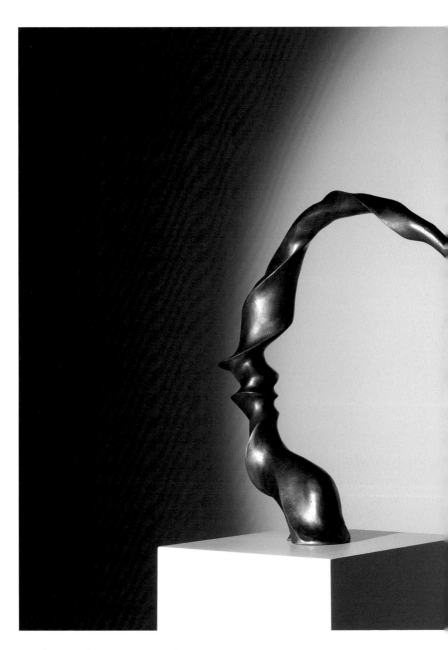

바라보다

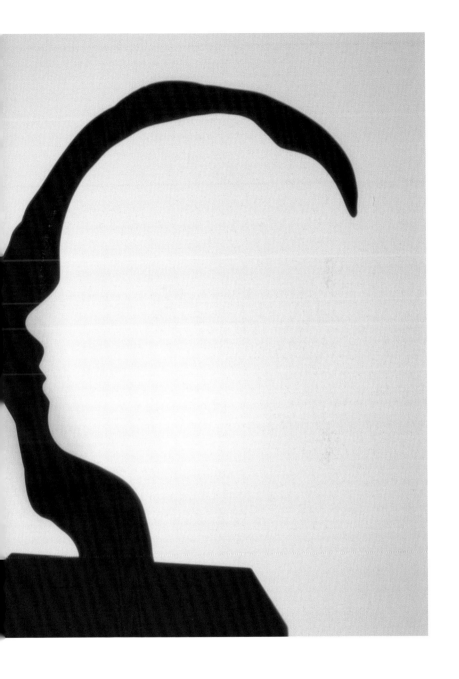

〈바라보다〉 / 합성수지에 채색, 조명 / 공간에 설치 / 2020

그림자, 여백, 이런 단어들은 결국 비물질적인 것들의 가치를
표현하는 수단이다. 세상에서 정말 가치 있고 중요한 역할을
하는 사람들은 공공연하게 자신의 모습을 드러내지 않는다.
꿈이라든가 희망, 행복을 어떻게 물질로만 치환할 수 있는가?
그림자와 여백으로 비물질의 가치를 드러내 놓고 보여주는
전시장을 나서며 주변의 틈새, 비워진 공간이 가진 분명한
존재감을 발견하길 기대한다. 하지만 여기에도 아이러니가
있다. 비물질을 보여주려면 물질로 이루어진 조각이 먼저 있어야
한다. 물질로 비물질을 드러내는 한계, 위태로운 아이러니.

여기 한 사물이 있다. 뒤틀린 나무 같기도 하고
유려한 곡선의 도자기 같기도 한 괴이한 형상이다.
조각만으로는 만든 의도가 쉽게 파악되지 않는다.
사물만을 바라보는 익숙한 시각에서 한 발 물러나
사물 사이 빚어진 여백을 바라보면, 앞을 바라보는
소녀의 옆모습이 있다. 사물은 여백을 드러낸다.
사물을 제외한 모든 공간이 작품이다.

현현하는 물성에 가려진 그늘에서
작업의 실마리를 찾는다. 그동안
내가 가볍게 넘겨 지나쳐 버리던
구석, 모퉁이, 그늘이 나에게
세심한 배려와 관심을 요구한다.
눈앞에 보이는 물성만을 쫓다가는
오히려 물성마저 잃게 된다.

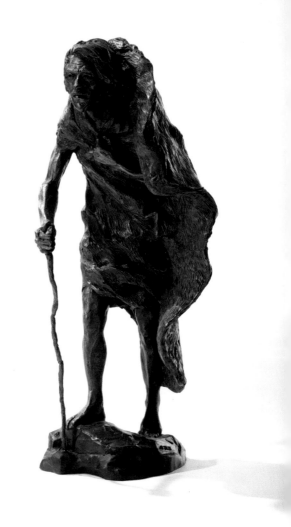

길

현실 없는 이상은 허상이다.

〈길〉 / 합성수지에 채색, 조명 / 공간에 설치 / 2020

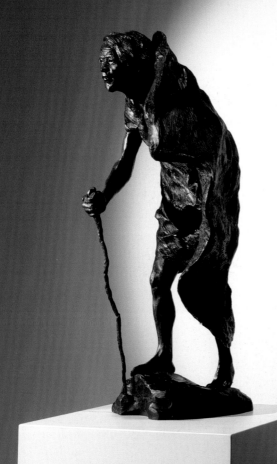

바람을 맞는 한 남자가 있다. 그의 머리카락과 표정은 강한 바람에 시달리고 있지만, 두 눈을 감고 초연한 모습으로 바람을 마주하고 있다. 빛이 사라지면 어둠 속에서 궁극에 이르는 원이 나타난다. 내 작품에서 원 그림자는 인간 삶의 궁극적 내면이다. 거친 바람 속에서 앞을 향해 나아가는 눈빛과 자세. 그의 외모는 투박하지만, 원이라는 완전한 세계, 확장 가능한 세계가 그의 내면을 지탱하고 있다. 그러나 사실 원은 완전하지 않다. 땅을 디딘 다리 형상을 포기해야 원이 완전해진다. 인간의 다리가 땅을 딛고 서 있는 한 완벽한 원은 만들어질 수 없다. 원을 지탱하면서, 동시에 원을 흩트리는 선은 인간의 한계, 현실이다. 〈신의 바람〉처럼 두둥실 떠 있는 원을 받쳐주는 건 현실과 연결된 선이다. 현실 없는 이상은 허상이다.

15년 전 〈꿈을 안고 가는 사람〉이라는 작품을 만들었다.
지금 만드는 작품과 같은 주제다. 작품을 보면 내가
한결같이 이상만 좇으며 살아왔다는 걸 새삼 알게 된다.
달라진 점이라면 〈꿈을 안고 가는 사람〉은 이상만이 유일한
현실인 것처럼 시선이 앞으로 향한다. 주위를 둘러볼
생각조차 하지 않는다. 내가 지향하는 모습은 수도자
같은 삶이었다. 지금 만드는 작품들은 만들고 나면 의도치
않게 현실과 선을 잇고 있다. 작품이 지금 내 상태를 더 잘
대변한다.

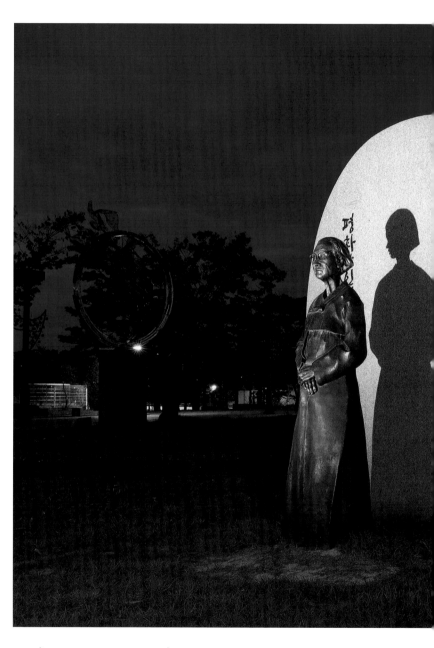

김복동상

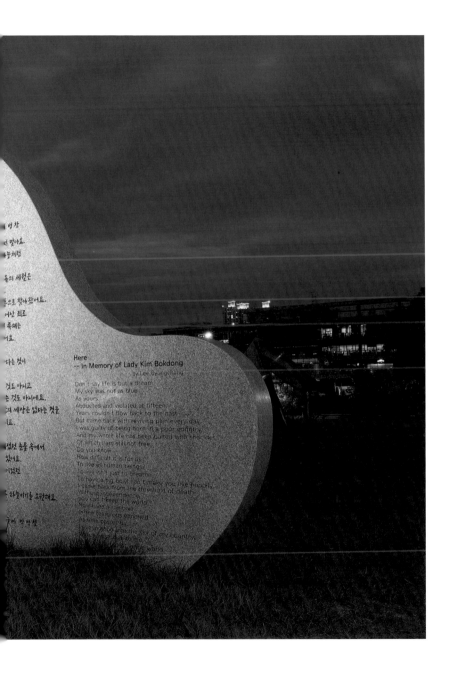

명상
더 맑아요.
눈처럼

욕의 세월은

돌으로 찾아왔어요.
어난 최로
족에는
이요.

다는 것이

것도 아니고
는 것도 아니에요.
려 세상은 없다는 것은
요.

겠던 눈물 속에서
있어요.
이었던

하늘이기를 오란해요.

구게 박씨설

Here
— In Memory of Lady Kim Bokdong
by Lee Byungchang

Don't say life is but a dream
My sky was not as blue
As yours
Abducted and violated at fifteen
Years couldn't flow back to the past
But came back with reviving pain every day
I was guilty of being born in a poor country
And my whole life has been bolted with shackles
Of which I am still not free
Do you know
How difficult it is for us
To live as human beings
To live isn't just to breathe
To have a big bowl that I make you live happily
I came back from the threshold of death
With out independence
You can't keep the world
No rose is rainbow
In the teardrops enriched
As time passes
in time that the sky of my country
and my head down
find the world

〈김복동상〉 / 브론즈, 화강석, 스테인레스, LED조명 / 360×320×240cm / 2019

일본대사관 앞 〈평화의 소녀상〉을 처음으로 본 건 인사동으로
지인의 전시를 보러 가는 길에서였다. 그날 여러 갤러리를 돌며
수많은 작품을 보았지만, 빈 의자를 옆에 두고 외로이 앉아
있던 소녀의 모습만이 먹먹하게 가슴에 남았다.

이후 국내외 여러 곳에 소녀상이 세워지며 위안부
피해 문제를 알렸으며, 반역사적, 반인권적 주장, 유사 역사
이론들이 왜 문제인지 인식을 제고하는 데 큰 역할을 하였다.
그래서 내가 만드는 평화의 소녀상은 위안부 피해 문제를
알리는 역할을 넘어, 비극적인 역사를 보다 깊이 바라보게
하는 구실을 해야 한다고 생각했다.

여기 한 할머니가 있다.

한복을 곱게 입고 담담한 표정으로 서 있는 할머니.
삶을 완전히 파괴당한 끔찍한 기억을 안고, 그 두려움을
이겨 내며 여성 인권운동가로 살아가게 된 한 소녀,
김복동 할머니를 기억하고자 만든 조각이다.

전쟁이 일어날 때마다 전쟁의 도구로 쓰인 성폭력
피해자들을 위해 '평화나비' 운동을 펼치신 강인한 모습을
조각으로 표현하고 싶었다. 위안부 피해 여성이 인류 전쟁
역사에 허다하게 벌어졌던 사건이었다는 것을 전 세계인에게
알리고 다니시던 김복동 할머니는 지난 2019년 1월 28일
일본의 공식적인 사과와 배상을 받지 못한 채 영면하셨다.
일본이 사과 없이 당당할 수 있었던 바탕에는 당연히 한국
정부의 집요한 친일행위가 버티고 있다.

이 작품의 모형을 수요 집회에 기증하게 되었다. 진심과 열정을
다해 30년 동안 집회를 이끌어 온 분들 앞에 서니 나는 그간
어디에서 삶의 의미를 찾고 있었던가, 한없이 작아졌다.

사실 소녀상이 사람들의 공감을 훌륭하게 불러일으키는
모습을 보며 많이 부러워했다. 이제 내 방식으로 이 일에
힘을 보태게 되니, 그런 주목을 부러워한 것이 너무 부끄럽다.
가려진 문제를 드러나게 하고, 소외되고 멸시받는 이들과
함께하며, 그들의 짓밟힌 인권이 회복될 수 있도록 싸워
온 분들과 연대할 수 있게 되었다는 사실에 고맙고 송구한
마음이다.

이천에 세워진 〈평화의 소녀상〉을 만들 때만큼 무거운
책임감을 갖고 작업에 임했던 적이 또 있나 싶다.

소녀상에는 한 가지 비밀을 숨겨 놓았다. 낮 동안에는
할머니가 서 있지만, 해가 지고 어둠이 찾아오면 할머니의
그림자가 소녀의 모습으로 나타난다. 소녀에서 할머니까지
그 긴 세월 동안 감추어 두었던 마음을 그림자에 담아 보고
싶었다.

앞뒤로 펼쳐진 것은 나비의 날개 모양을 단순하게 표현한 것인데, 야간에 그림자를 만들 조명을 작은 나비의 날개에 숨겨 놓고 할머니 그림자가 큰 나비 날개에 맺히도록 했다. 작은 날갯짓이 커다란 평화의 바람으로 일어나길 소망하는 의미다. 큰 나비 날개 우측면에는 이병창 시인이 쓴 시 「여기에서」를 새기고, 큰 나비 날개의 뒷면에는 이 작품이 건립될 수 있도록 마음과 지혜를 모아 주신 기부자 분들의 명단을 대한민국 지도 모양으로 새겨 놓았다.

조각의 형태와 다른 그림자를 만들기 위해서는 하나의 사물을 다양한 각도로 바라볼 수 있어야 한다. 조각과 그림자를 하나의 내용으로 묶을 수 있는 통합적인 시각도 필요하다. 단순한 시점으로 대상을 바라보지 않고, 보이는 것 이면에 감춰진 그림자를 찾아야 눈앞에 나타난 현상의 근본에 접근할 수 있다. 통합적인 관점으로 세상을 바라보고, 조금 느리더라도 의미 있는 날갯짓을 이어가는 것이 김복동 할머니가 우리에게 남기신 과제가 아닐까 생각해 본다.

김복동 할머니를 만들며 할머니의 마음을 떠올려 보았고, 소녀의 그림자를 만들며 소녀가 감내해 온 고통의 시간을 이해해 보려 했다. 바른 역사를 가르치는 세상, 전쟁 없는 평화로운 세상을 만들기 위해 노력하신 김복동 할머니의 마지막 행로를 끝까지 기억할 것이다.

여기에서 / 이병창

인생을 꿈이라고 말하지 말아요.
나의 하늘은 그대의 하늘처럼
푸르지 않았어요.
열다섯에 끌려간 능욕의 세월은
과거로 흐르지 못했고
날마다 살아나는 고통으로 찾아왔어요.
힘없는 나라에서 태어난 죄로
한 평생 나를 묶었던 족쇄는
아직도 풀리지 않았어요.
아시나요?
사람이 사람답게 산다는 것이
얼마나 어려운지를.
숨 쉰다고 살아있는 것도 아니고
밥그릇 크다고 잘 사는 것도 아니에요.
나라를 잃으면 사람의 세상은 없다는 것을
나는 죽도록 경험했지요.
그러나 지금
세월이 갈수록 진해졌던 눈물 속에서
무지개를 바라보고 있어요.
나에게는 검은 하늘이었던
우리나라의 하늘이
세상에서 가장 푸른 하늘이기를 소원해요.
여기에서-.

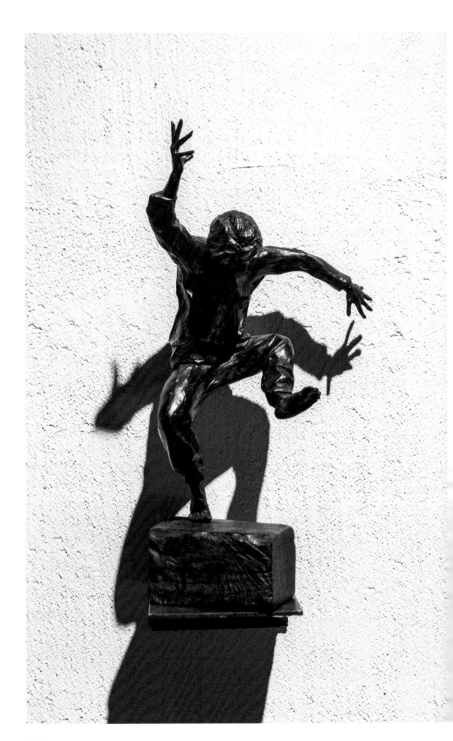

〈농무〉 / 브론즈 / 30×20×45cm / 2015

얼마 전 「농무」, 「가난한 사랑 노래」를 지으신 신경림 시인 댁에 다녀왔다. 정릉에 있는 작은 아파트였다. 그분 시의 서정적이고 목가적인 인상 때문에 전원생활을 하실 거라 예상했는데, 도시 한복판 허름한 아파트에서 살고 계셨다.

대학 다닐 때 신경림 선생님의「농무」를 읽고 시에서 나온
단어들이 나를 대변하고 있는 듯한 느낌을 받았다. 조각
〈농무〉는 시「농무」를 형상화했지만, 농부들의 절망과 한을
표현한 작품은 아니다. 시에 등장하는 애절한 삶, 신명, 고통과
환희, 죽음과 생명력을 표현해 보고 싶었다. 상반된 감정의
강렬한 대치를 흥에 취한 하나의 동작으로 포착하고 싶었다.
작가로서 첫발을 디뎌야 하는 시기에 느꼈던 답답함과 불안함,
불합리한 세상에 대한 울분을 휘청대는 춤사위로 표현했다.

그런데 사실「농무」라는 시에만 공감했을 뿐, 신경림
선생님에 대해서는 잘 알지 못했다. 그분의 시 세계를 잘
알지도 못하면서 내 작품을 헌정하러 가는 이유는 뭘까?
묵직한 숙명을 역동적이고 사실적으로 표현하려고 했고,
'거침없다'는 인상을 받게 하여 그 안에서 민족적인 정서가
느껴지도록 노력했다. '놀이'와 '풀이'를 하나의 감정으로
해소하는 시적 정서에 내 작품은 얼마나 가까이 다가갔을까,
선생님께 검증받고 싶었는지도 모른다.

본래 판매를 위해 만든 작품이 아니라 10개 에디션을
만들어 그간 도움 주신 분들에게 선물했다. 선생님께는 당연히
에디션 1번을 헌정했다.

해마다 그렇지만 가을은 유독 짧게 느껴진다.
아마 가장 좋은 계절이라 그렇게 느껴지는 것인지두 모른다.
그런 것 같다. 좋은 시절은 빠르게 흘러간다.

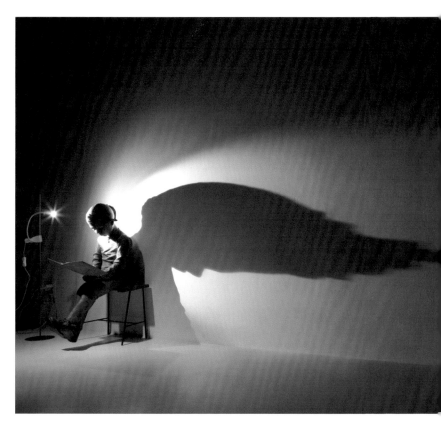

책이 날개

딸아이가 다섯 살쯤 되었을 무렵이다.
그림책을 읽는 아이 모습을 바라보다
등에 날개를 달아주고 싶다는 생각이 들어 만든 작품이다.
작품과 연결되는 글이 하나 있으면 좋을 것 같아
동시도 하나 지어 적어 놓았다.

네가 양지바른 길을 걷길 바라지만
세상은 너를 음지로도 안내할 거야

빛 속에서 떠오르길 바라지만
어둠에 싸여 가만 앉아 있는 날들도 있을 거야

빛은 남이 나를 보게 하고
어둠은 내가 나를 보게 한단다

어둠 속에서 너를 깊이 바라보면
어둠은 더 이상 어둠이 아니고

밝은 빛에 눈이 부셔 네가 눈을 감으면
빛은 더 이상 빛이 아니란다

빛과 늘 함께하는 그림자를 잊지 않고
그림자가 사라지면 빛도 없다는 걸 기억하렴

〈책이 날개〉 / 브론즈, 조명 / 공간에 설치 / 2019

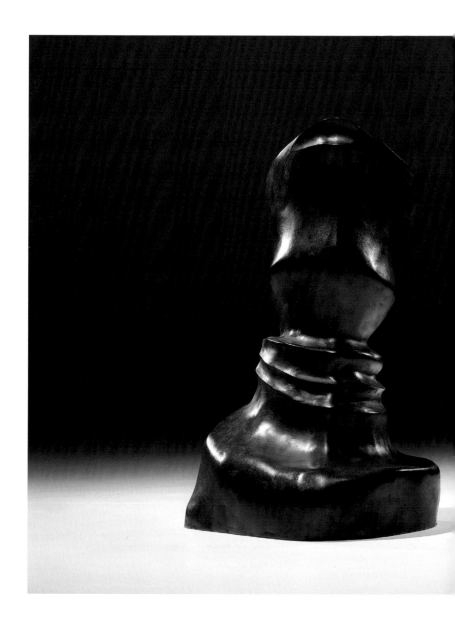

Life

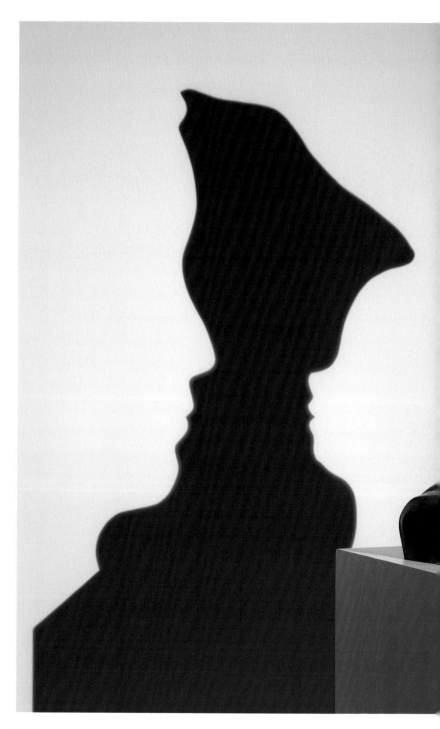

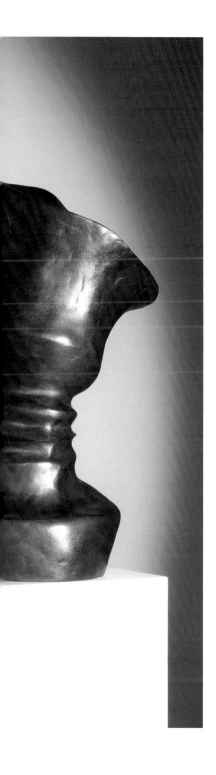

만물은 변한다.
인간에게 정체성이란 게
있다면 그 실체는 단 하나,
변화이다.

내가 바라보는 지점에서는 형태를 알 수 없는 검은 기둥만
보이고, 아이가 바라보는 지점에는 어른이, 노인이 바라보는
지점에는 청년이 보인다. 허상 같은 인생을 살지 않기 위해
노력하지만, 인생이란 걸 표현하다 보면 결국 허상을 바라보게
된다. 그래서 방향이 중요하다. 한 방향에서 바라볼 때는
단편적으로만 보이던 사실이 주위를 돌며 여러 각도에서
바라볼 때는 다양한 측면으로 드러난다. 모든 사물, 모든
사건은 측면밖에 바라볼 수 없는 시점에 좌우되고, 결국 모든
현상은 양상으로만 드러난다.

 얼굴만 있는 조각 작품이 회전을 하면 아기에서 아이로,
아이에서 소녀로, 소녀에서 어른으로, 노인으로 이어진다.
기둥처럼 서 있는 형상에 한 사람의 일대기가 맺힌다.
존재는 양상이라는 생각을 드러내려면 지금으로선 그게 가장
적합한 방법 같다.

흙으로 뭉뚱그려 놓은 사물은
무엇을 표현한 것인지 알 수 없을 것이다.
그러다 사물에서 눈을 뗄 때 여백을 바라보면
그때야 사람의 일생이 나타난다.
변화야말로 인간의 정체성이 아닐까?
형태만으로도 압도적일 것.
표면 질감만으로도 설득력이 있을 것.
작품을 만들기 전 두 가지 기준을 세웠는데
크기의 한계로 원하던 만큼 표현되지는 않았다.

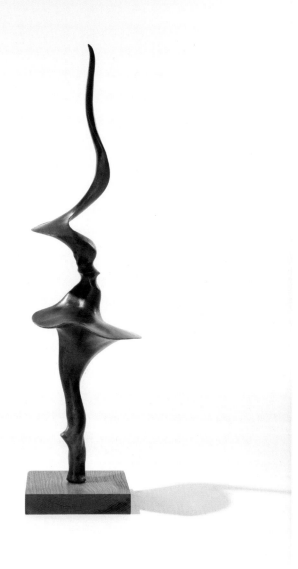

찰나

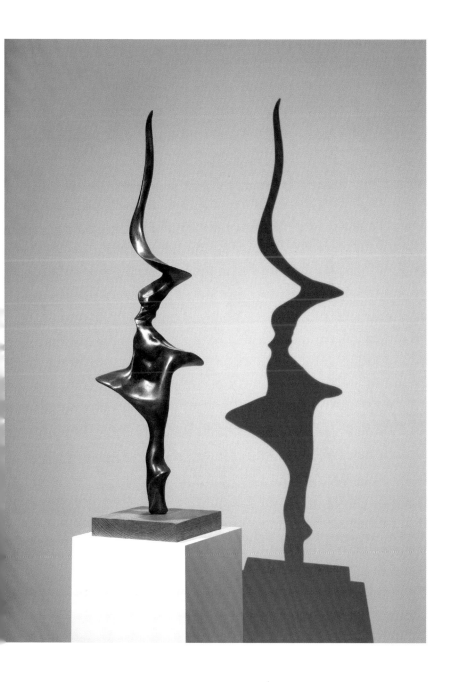

〈찰나〉 / 합성수지에 채색, 조명 / 공간에 설치 / 2020

순간적으로 회전하며 춤추는 모습을
표현한 작품이다.

찰나는 최소 단위의 시간을 의미하는
불교 용어이고, 통상적으로 눈 깜박할
순간 정도로 인식된다. 아름다운 춤을
추며 도약하는 찰나의 순간을 역동적인
에너지로, 용솟음치는 형상으로
표현하고자 하였다. 작품 주변을 둘러보면
조각의 여백에서 고개를 돌려 뒤를
돌아보는 사람의 형상을 발견할 수 있다.
　　뒤를 돌아보는 사람의 실루엣을
여백에 담은 것은, 눈 깜짝할 찰나의
순간을 인생에 빗대고자 했기 때문이다.
생이 끝나는 순간 뒤를 돌아보았을 때
필름처럼 지나가는 인생이 아름다운 춤을
춘 것처럼 인식되기를 기원한다.

그 춤이 자기위안, 자기만족에 그치지 않기를,
나의 아내, 아이, 부모, 형제, 이웃, 나라,
인간이 발붙이고 살아가는 지구와 지구를
둘러싼 우주와 함께 일렁이는
파동이 되기를 희망한다.

생의 마지막 순간, 찰나로 기억될 인생이
춤을 춘 듯 경이롭기를.

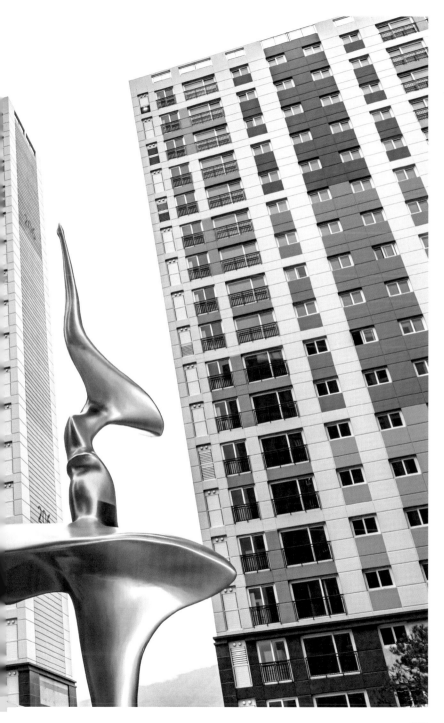

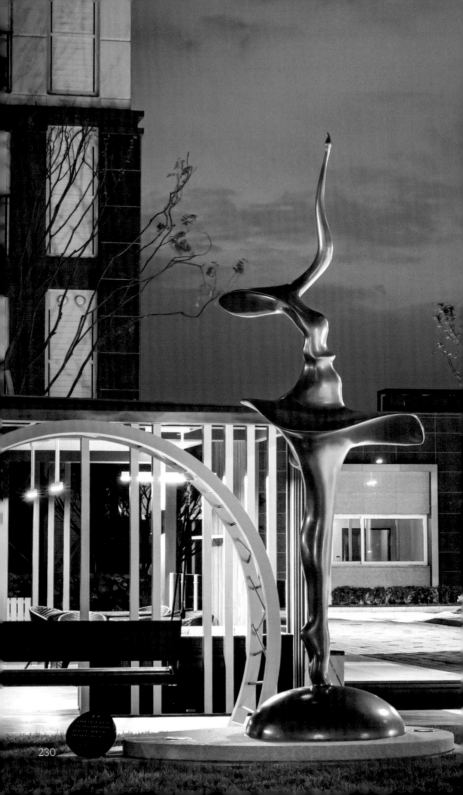

여백의 무게
ⓒ안경진

개정판 1쇄 펴낸날 2022년 1월 14일
초판 1쇄 찍은날 2020년 10월 19일

글 안경진
사진 김민곤, 안경진, 신태진, 예병현, 주도양, 장창
편집 이주호, 신태진
디자인 스튜디오 못(instagram.com/studiomot)
펴낸곳 에테르

https://bricksmagazine.co.kr

책값 16,000원
ISBN 979-11-90093-23-1 03620

* 에테르는 브릭스의 예술·학술 전문 브랜드입니다.

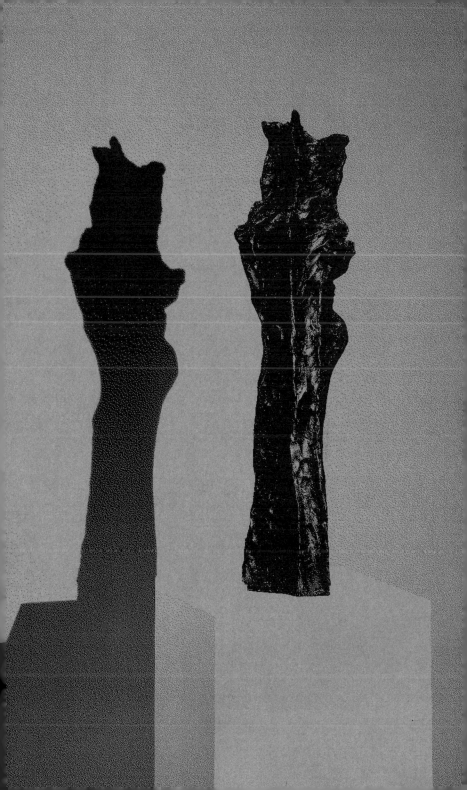